唯美青绿山水画精选

WEI MEI QING LV SHAN SHUI HUA JING XUAN LIN JIN RONG

林锦荣

林锦荣 绘

海峡出版发行集团

福建美术出版社

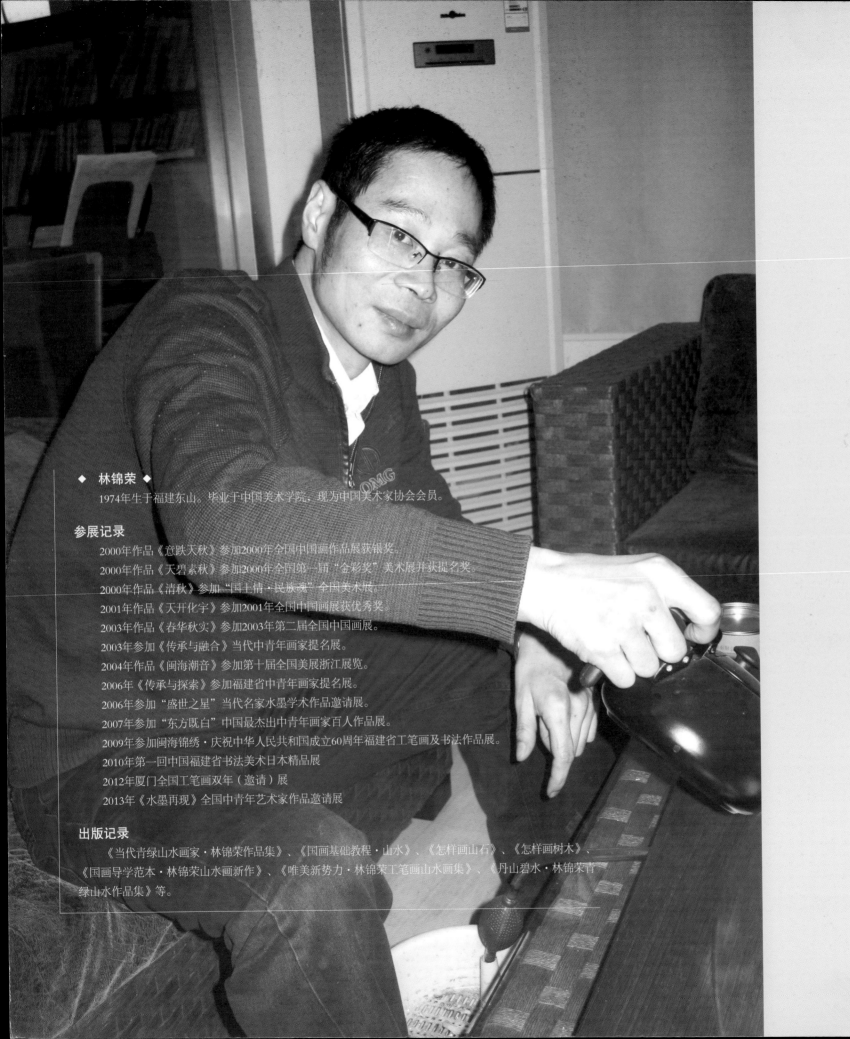

◆ 林锦荣 ◆

1974年生于福建东山。毕业于中国美术学院，现为中国美术家协会会员。

参展记录

2000年作品《意跃天秋》参加2000年全国中国画作品展获银奖。

2000年作品《天碧素秋》参加2000年全国第一届"金彩奖"美术展并获提名奖。

2000年作品《清秋》参加"国土情·民族魂"全国美术展。

2001年作品《天开化字》参加2001年全国中国画展获优秀奖。

2003年作品《春华秋实》参加2003年第二届全国中国画展。

2003年参加《传承与融合》当代中青年画家提名展。

2004年作品《闽海潮音》参加第十届全国美展浙江展览。

2006年《传承与探索》参加福建省中青年画家提名展。

2006年参加"盛世之星"当代名家水墨学术作品邀请展。

2007年参加"东方既白"中国最杰出中青年画家百人作品展。

2009年参加闽海锦绣·庆祝中华人民共和国成立60周年福建省工笔画及书法作品展。

2010年第一回中国福建省书法美术日本精品展

2012年厦门全国工笔画双年（邀请）展

2013年《水墨再现》全国中青年艺术家作品邀请展

出版记录

《当代青绿山水画家·林锦荣作品集》、《国画基础教程·山水》、《怎样画山石》、《怎样画树木》、《国画导学范本·林锦荣山水画新作》、《唯美新势力·林锦荣工笔画山水画集》、《丹山碧水·林锦荣青绿山水作品集》等。

目录

CONTENTS

《武夷棹歌》作画步骤

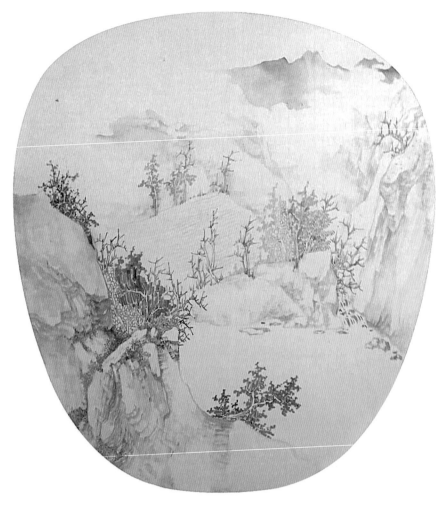

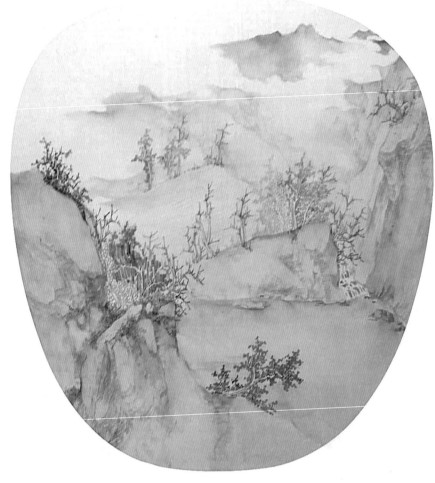

步骤一： 用浓淡墨分别勾勒出景物的结构、形状，并用淡墨分染出空间层次。

步骤一： 上底色前要想好整幅画的主调：或青或绿，注意冷暖以及色相的关系对比，用较浅的颜色进行罩染。

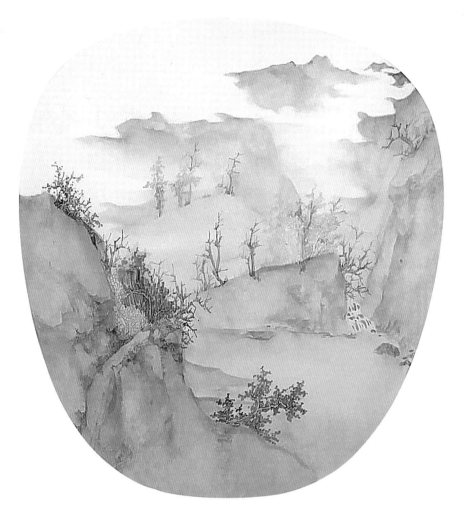

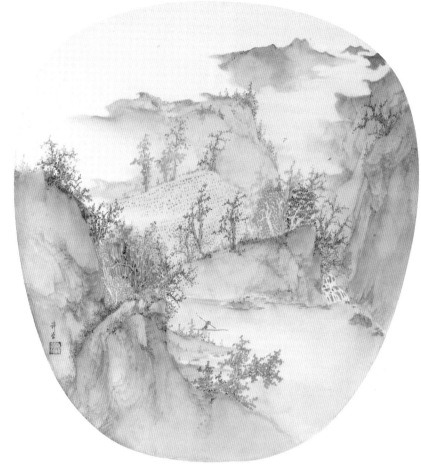

步骤一： 注意罩色要薄，每次罩染要注意色彩的浓淡和色相
变化，可以用轻洗、**撞色**等技法营造画面的气氛。

步骤一： 对景物进行深入刻画，注意虚实对比及整体的
色调控制。最后落款，钤印。

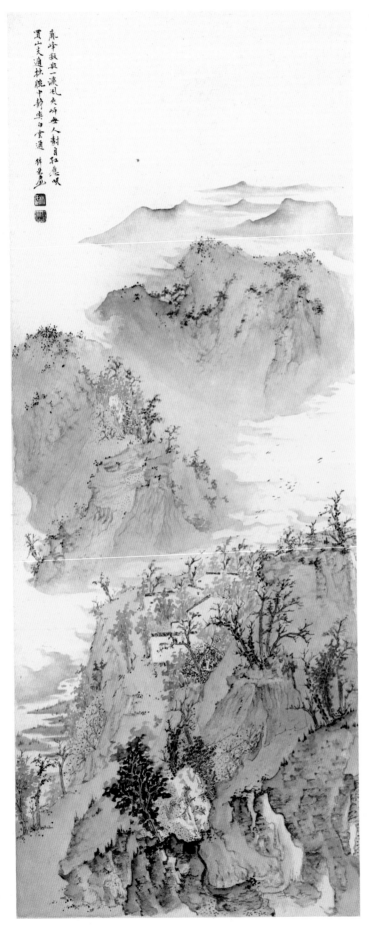

山村晓色　24×60cm

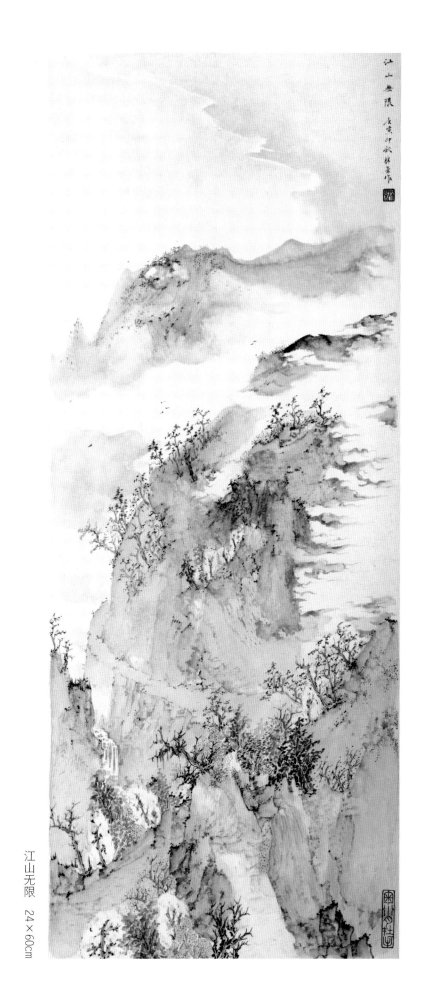

江山无限　24×60cm

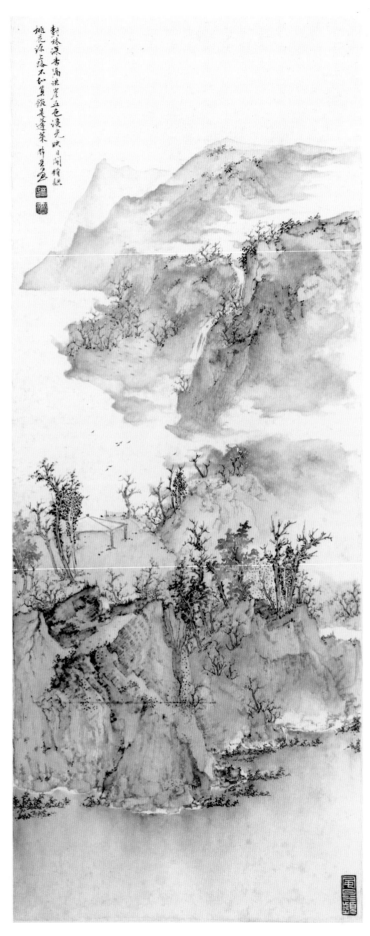

西山桃色　24×60cm

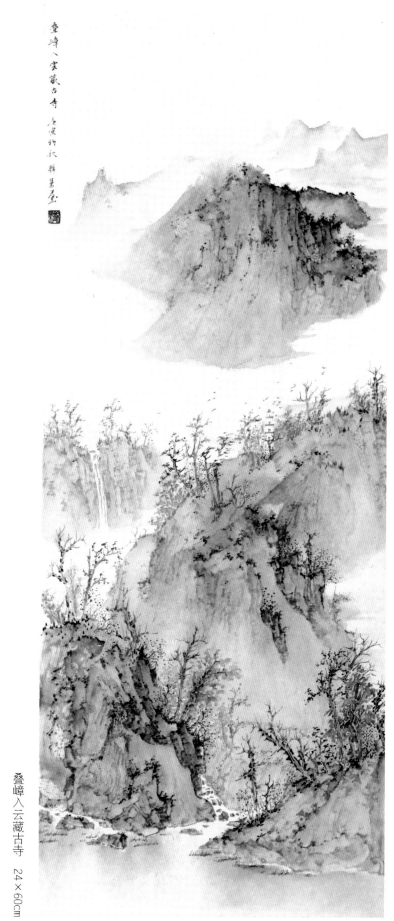

叠嶂入云藏古寺　24×60cm

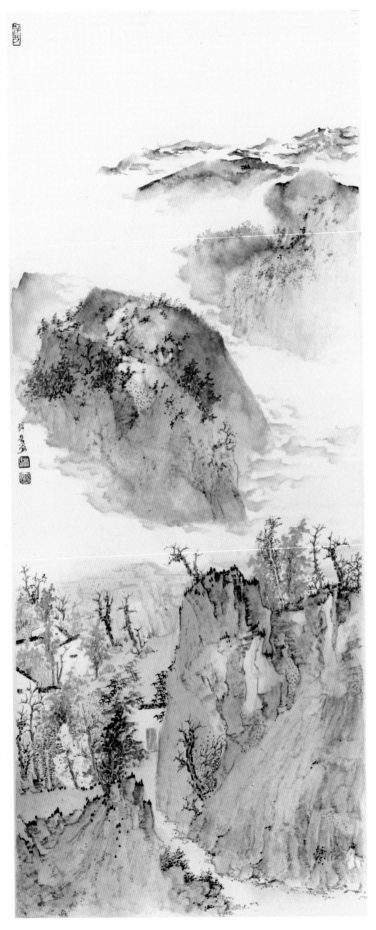

云生谷口田　24×60cm

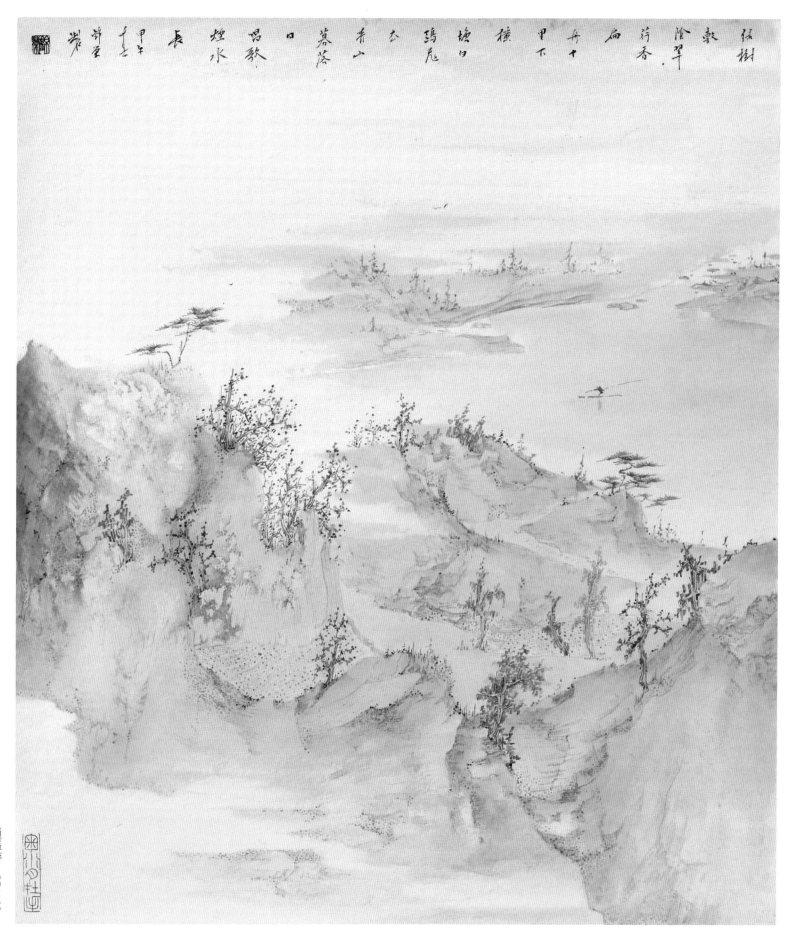

绿树敷阴翠荇香，扁舟十下甲横塘，归鸿去尽青山暮，落日昌歌唱水烟波紫。

甲午千叶郑燕

逍遥游　37×42cm

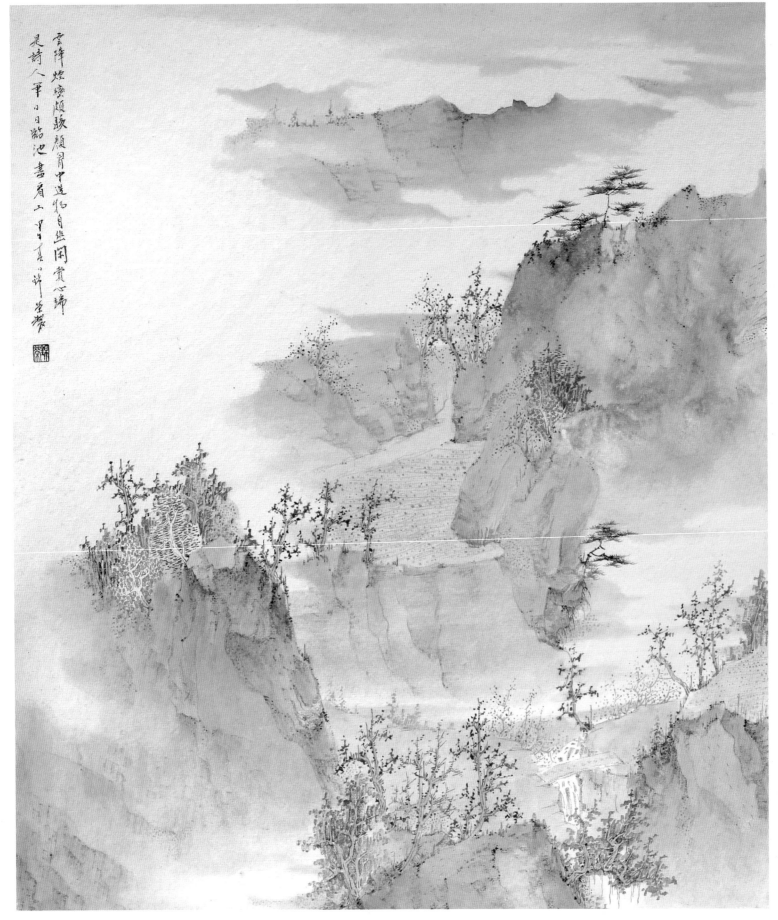

雲障煙巒頻欵顓頊胃中造物自然閒覽心歸

是詩人筆日臨池書者山甲午夏韓榮敬製

云障烟峦 37×42cm

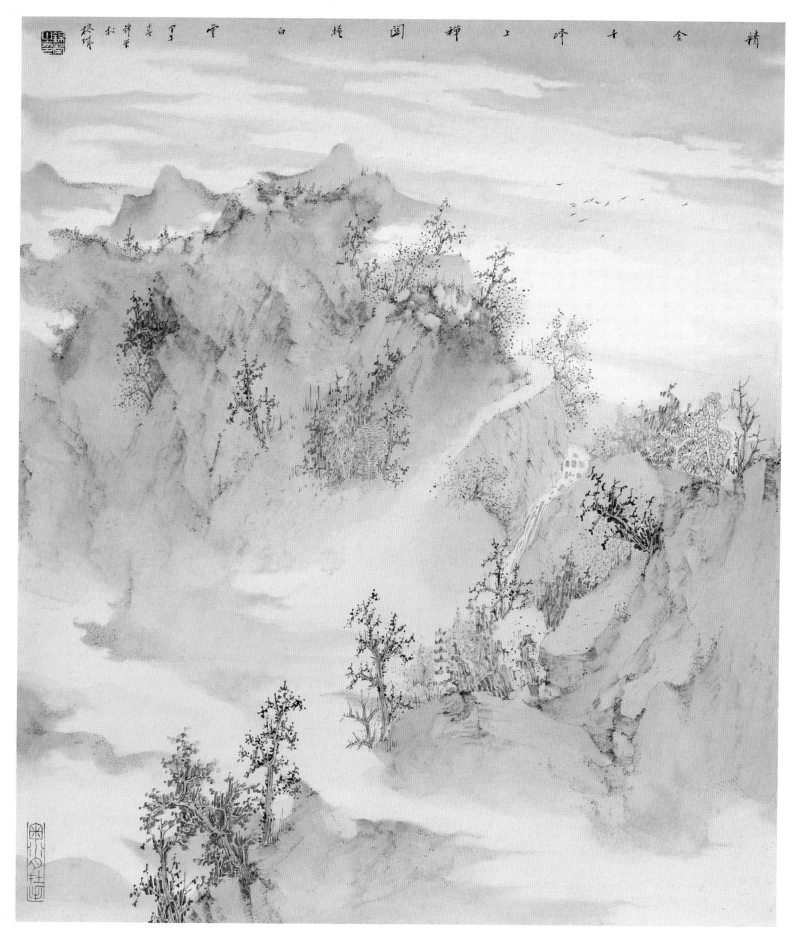

精舍千余峰上禅关闭抱白云空空夏寺松栋

禅关抱白云 37×42cm

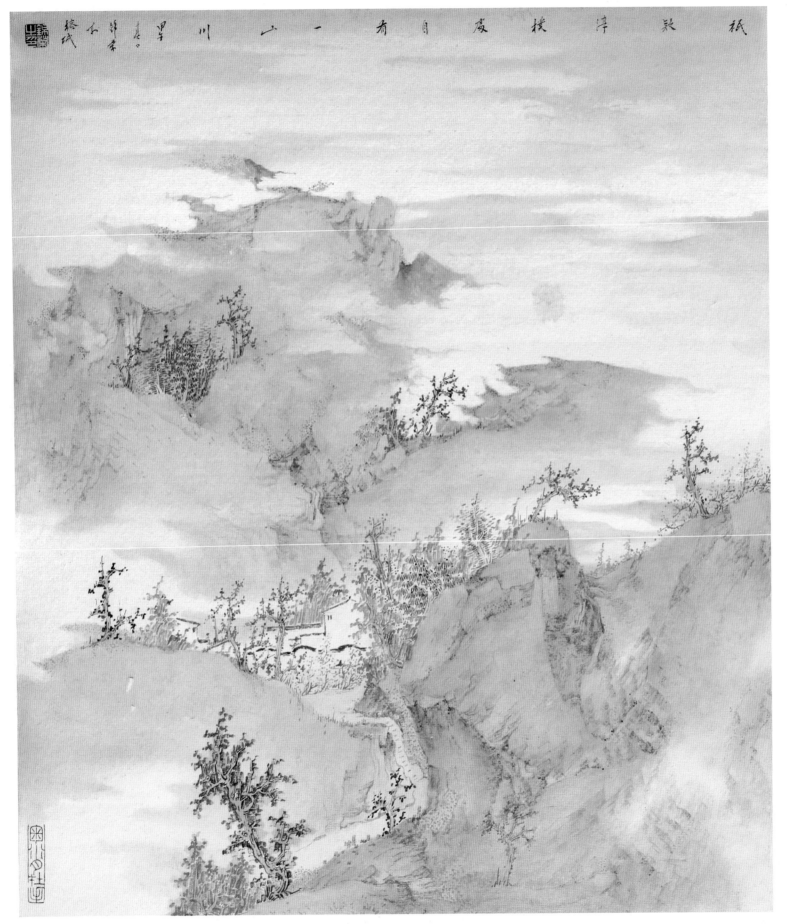

林锦荣唯美青绿山水画精选

登峰造极　37×42cm

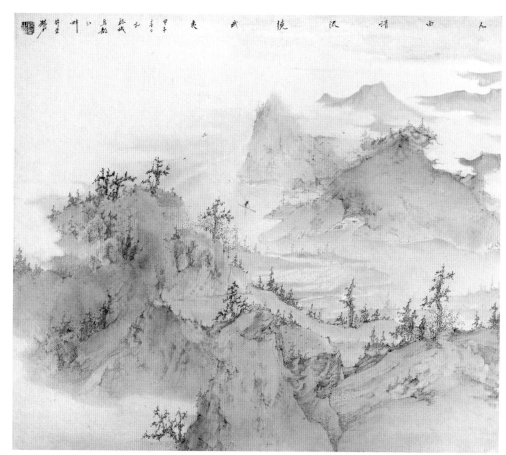

武夷胜景　37×42cm

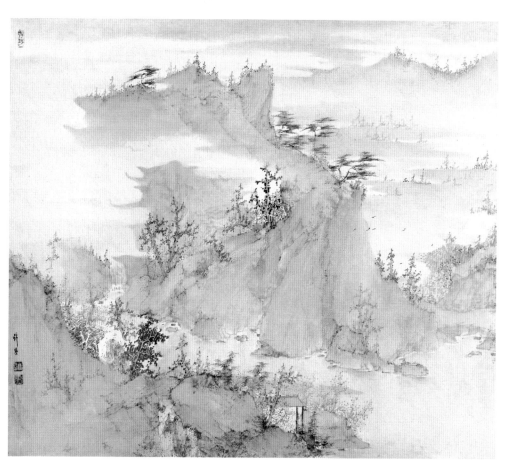

何山形胜　37×42cm

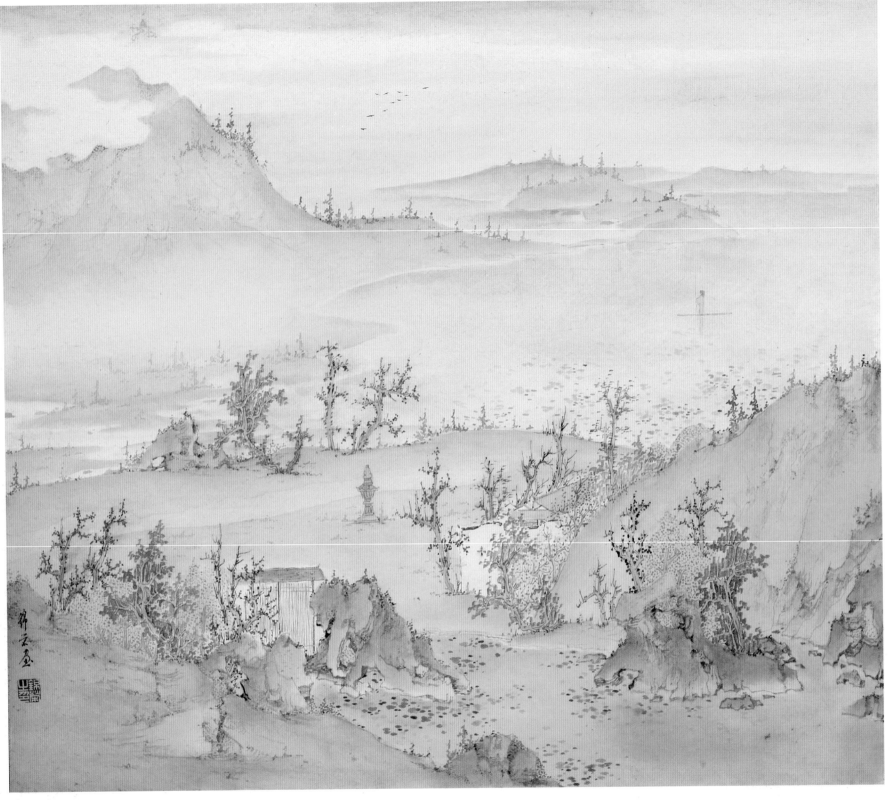

秋山明净　37×42cm

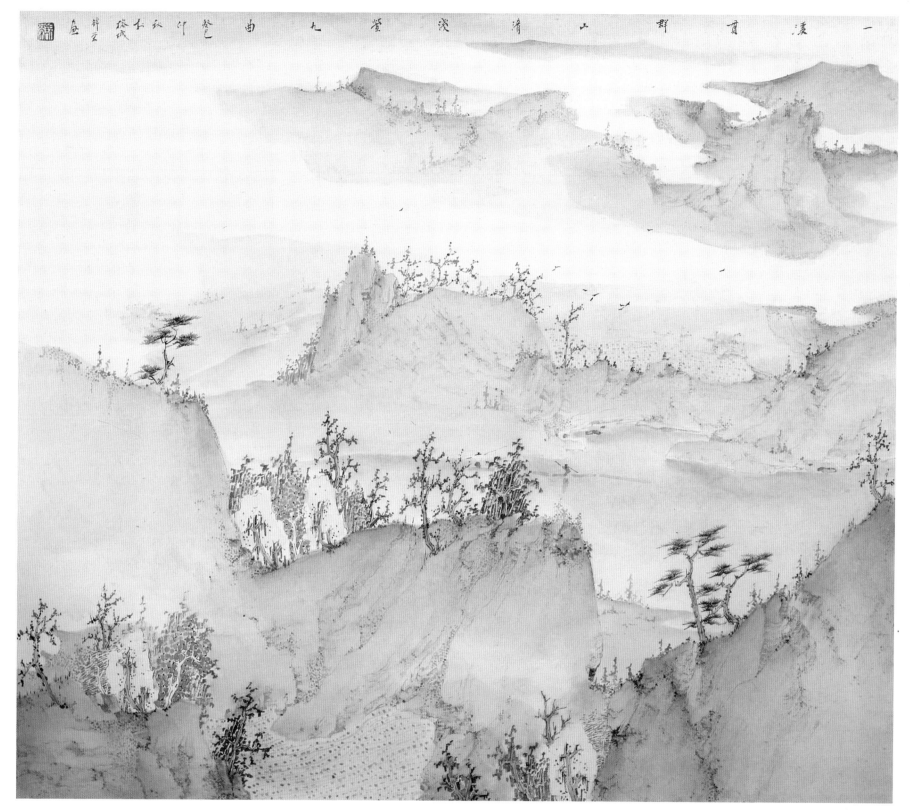

一溪贯群山　37×42cm

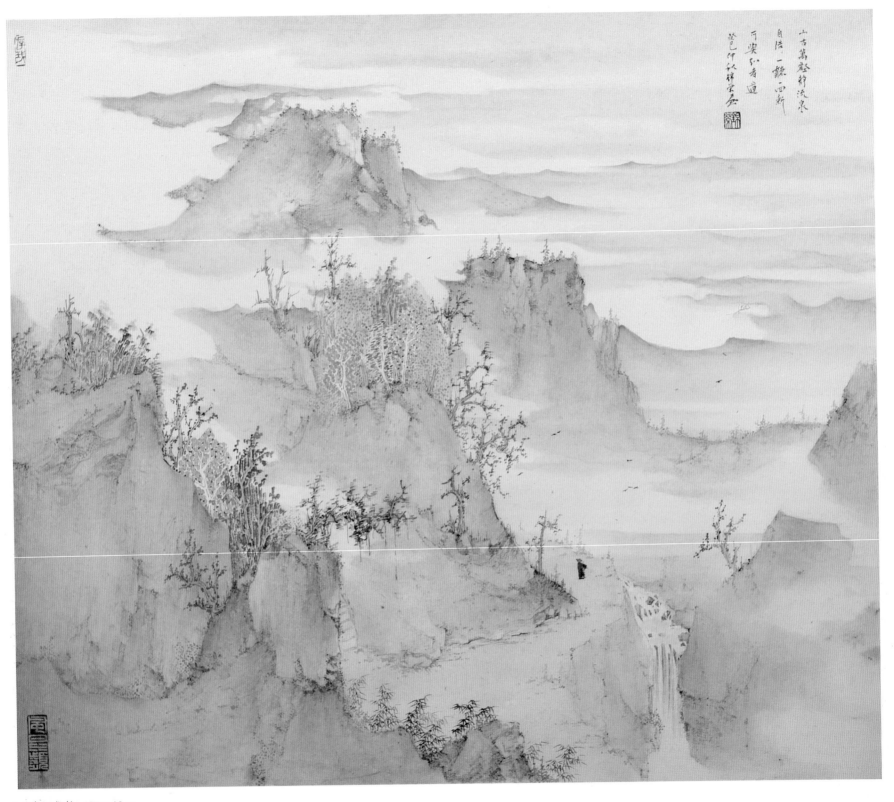

山古万壑静　37×42cm

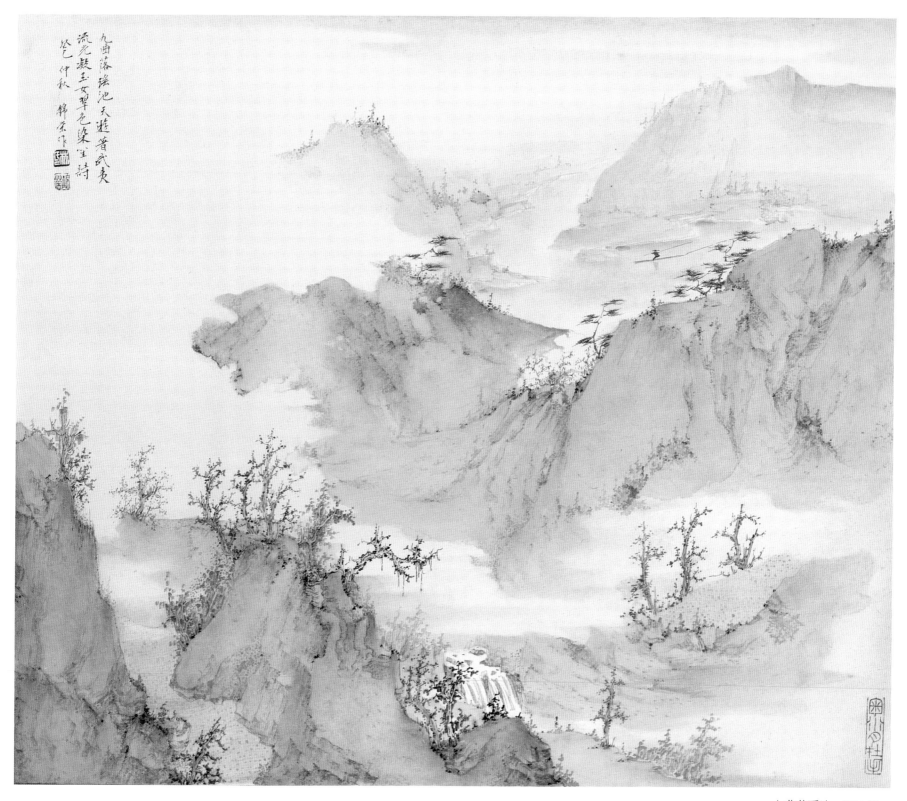

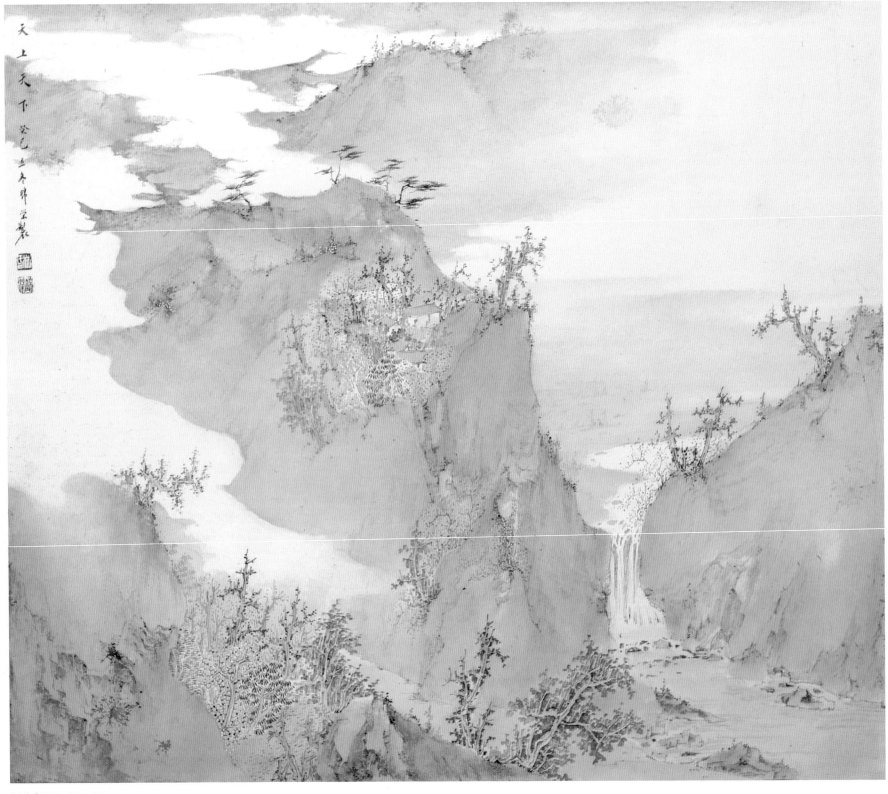

天上天下　37×42cm

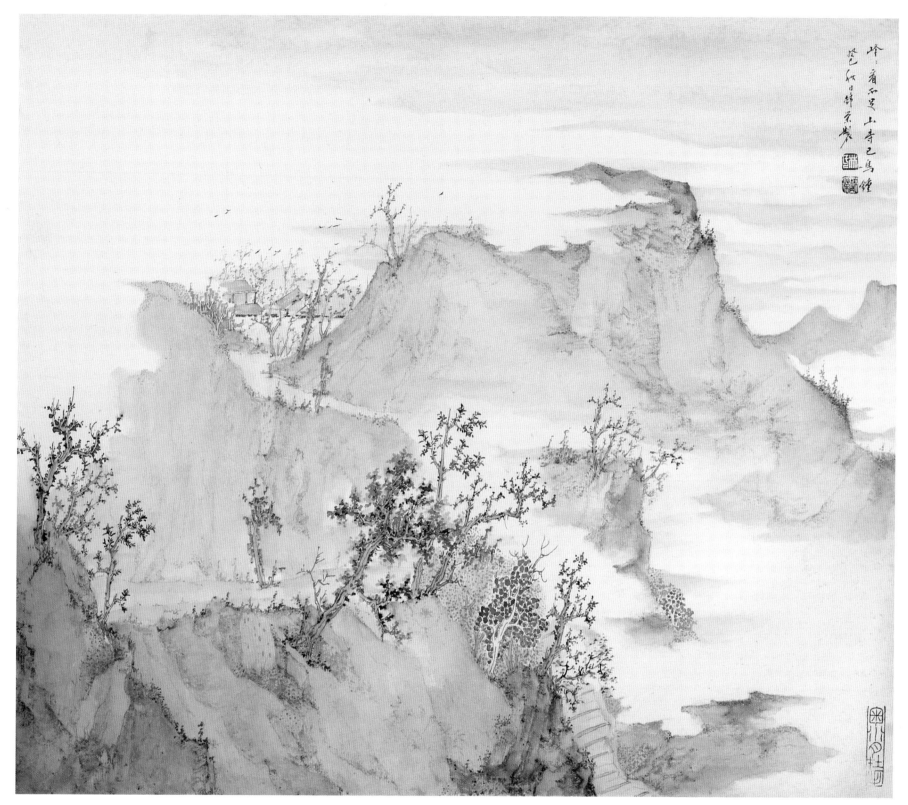

云峰古寺　37×42cm

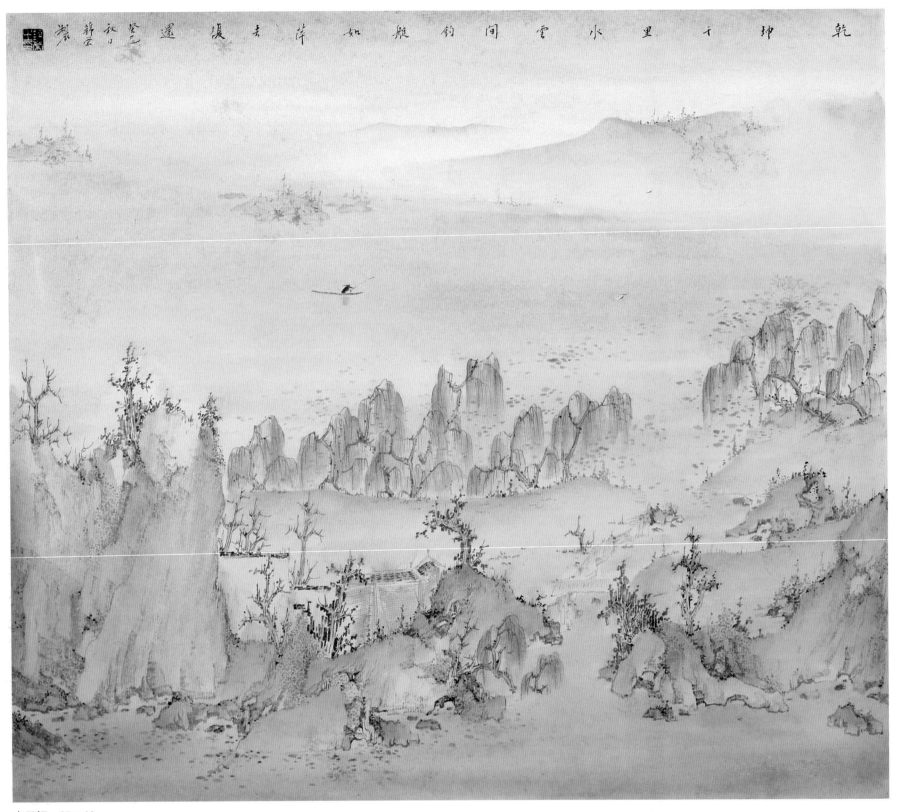

乾坤千里水云间钓艇如萍去复还 静安秋日登之製

水云间 37×42cm

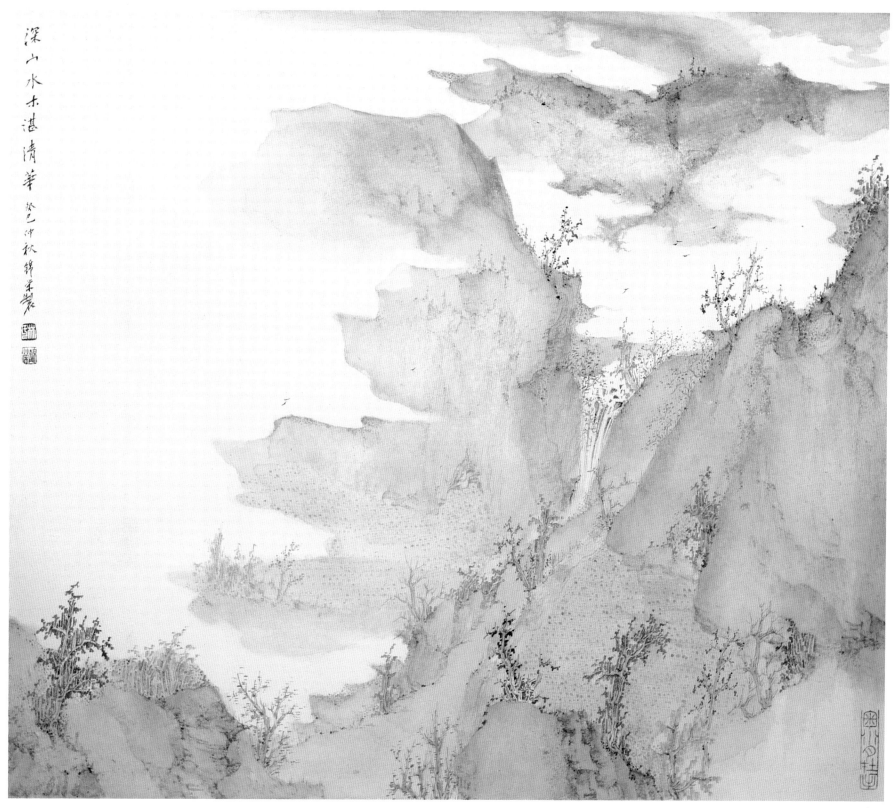

深山水木湛清华　37×42cm

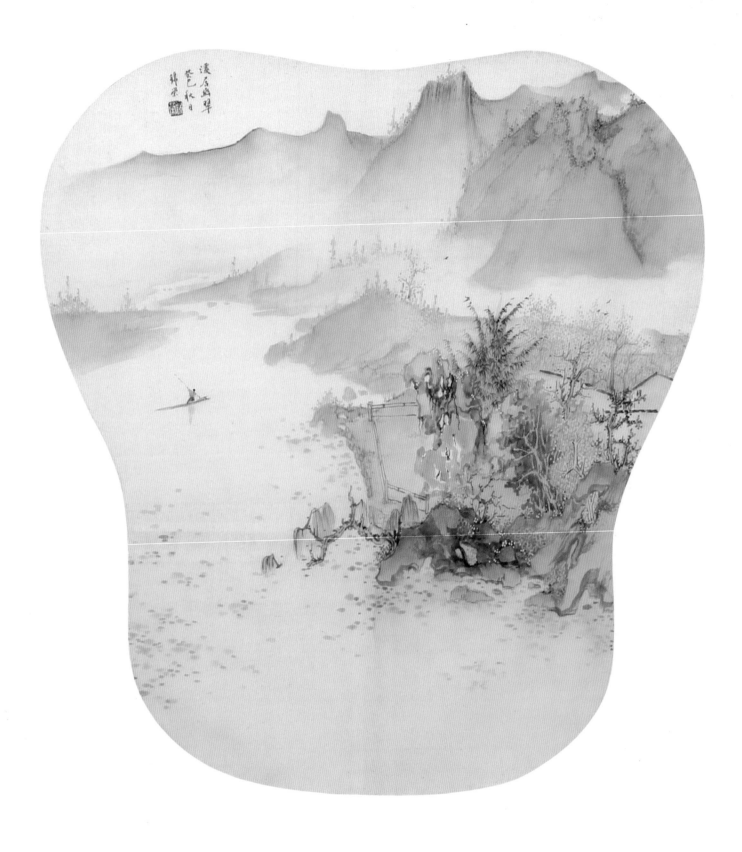

溪居幽翠　28×33cm

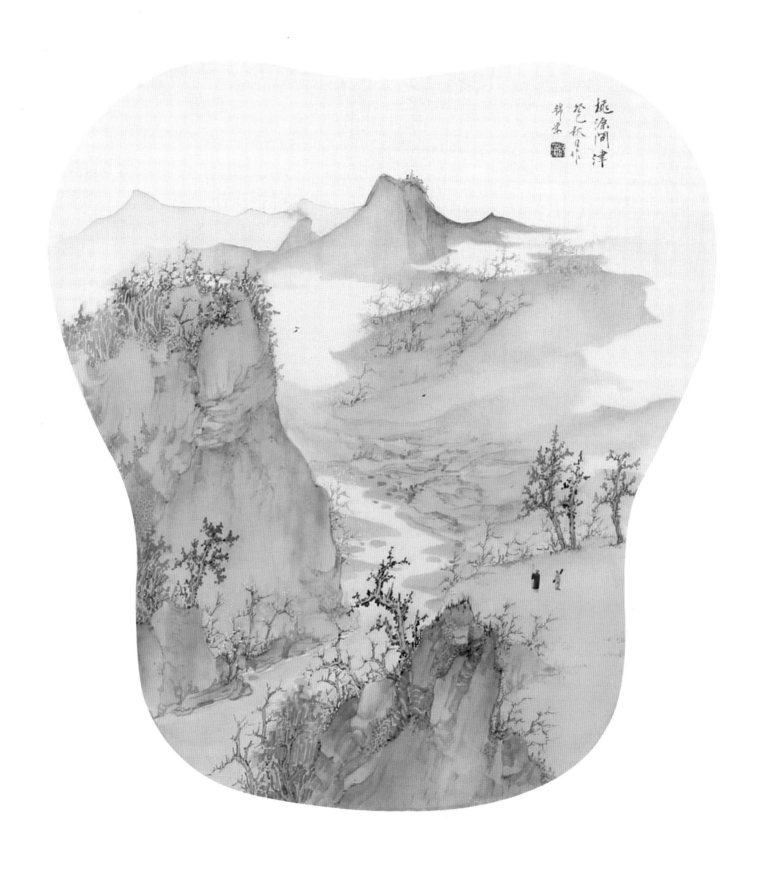

桃源问津　28×33cm

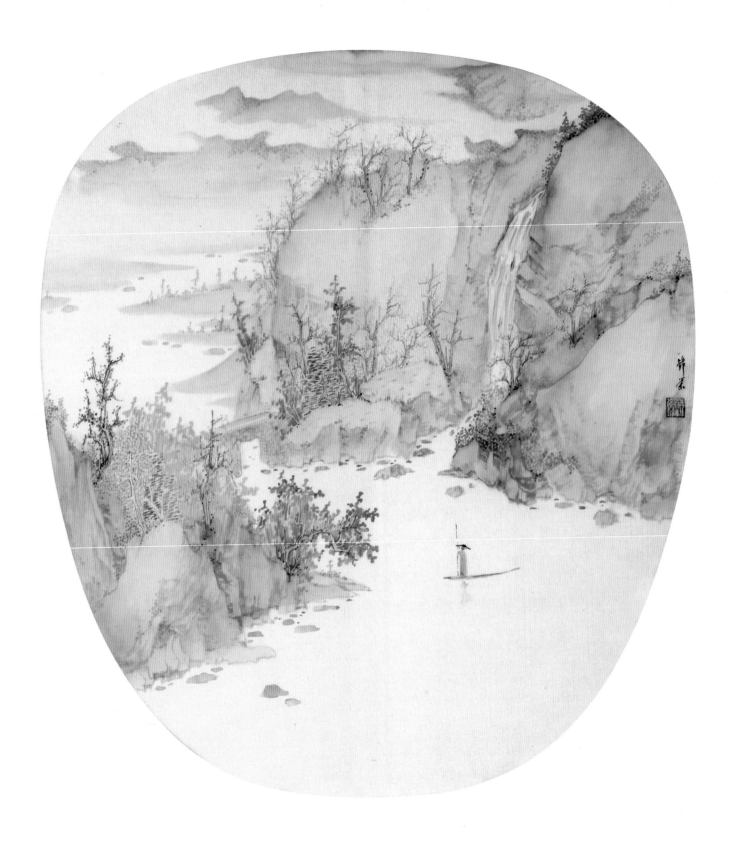

逍遥云水间　30×33cm

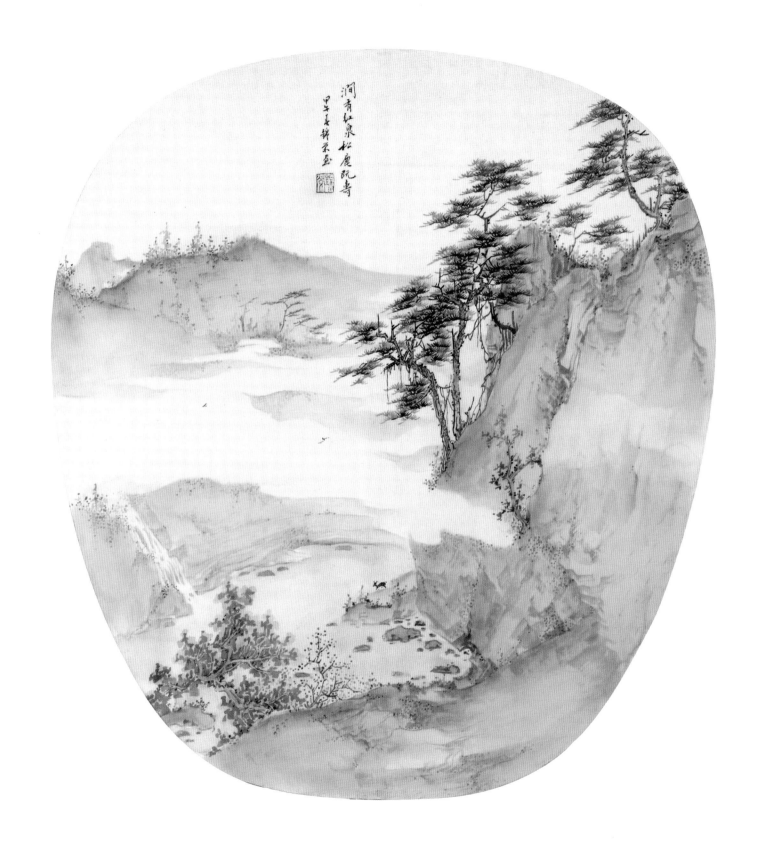

松鹿既寿　30×33cm

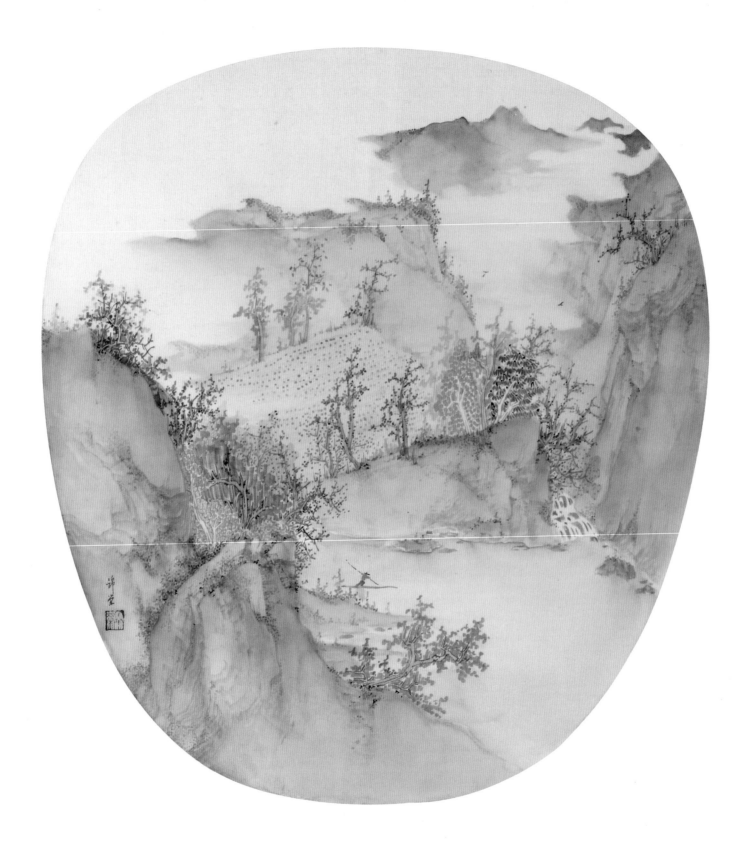

武夷棹歌　30×33cm

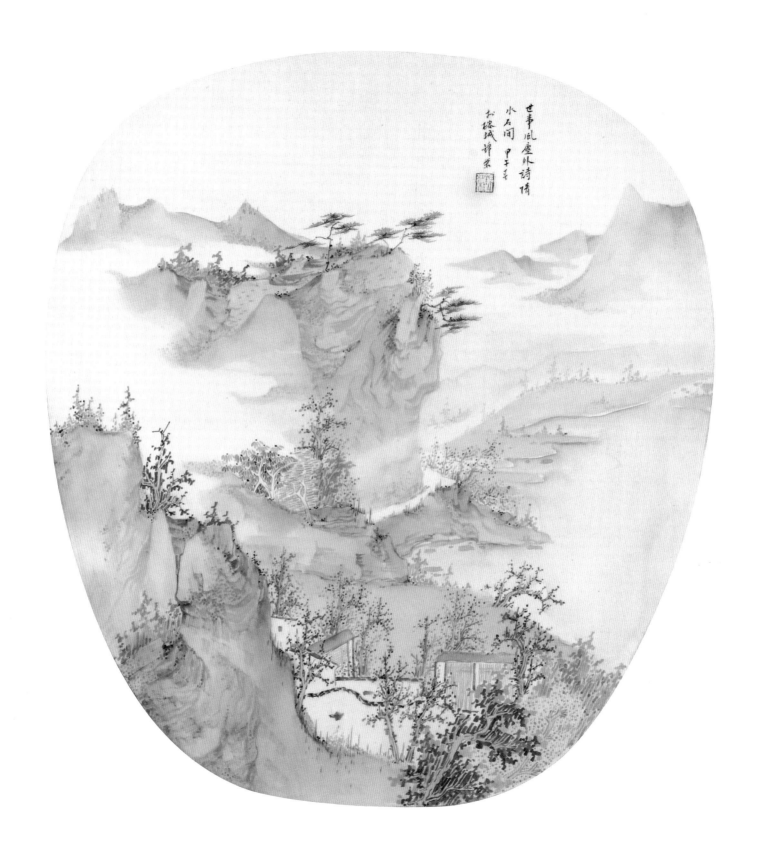

诗情水石间　30×33cm

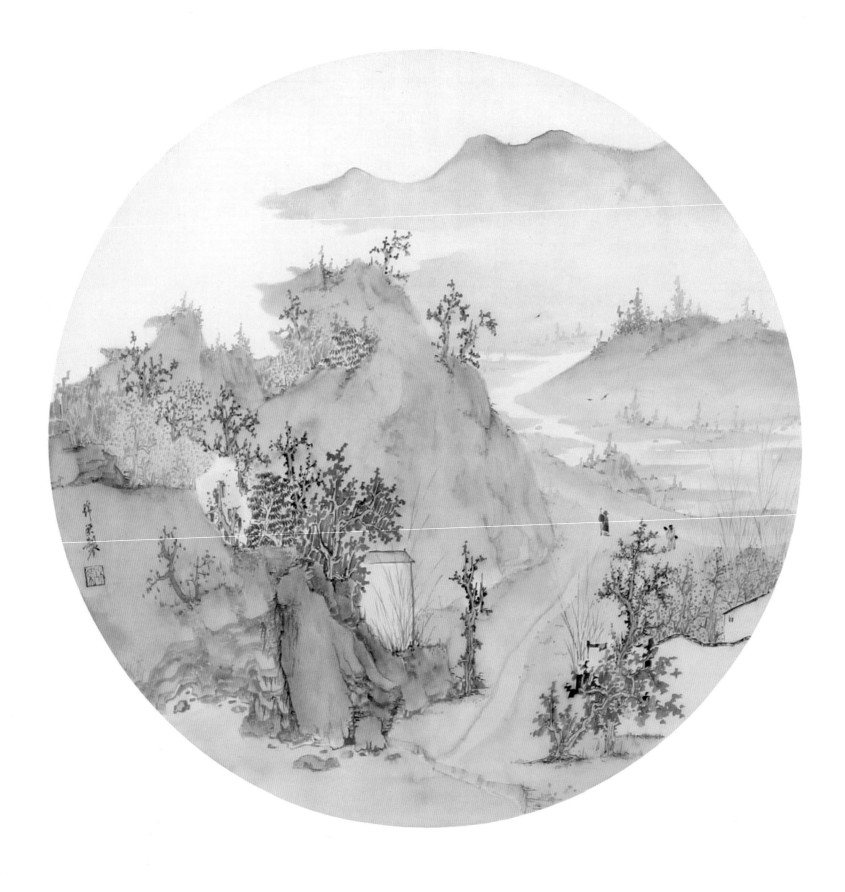

深藏不露　33×33cm

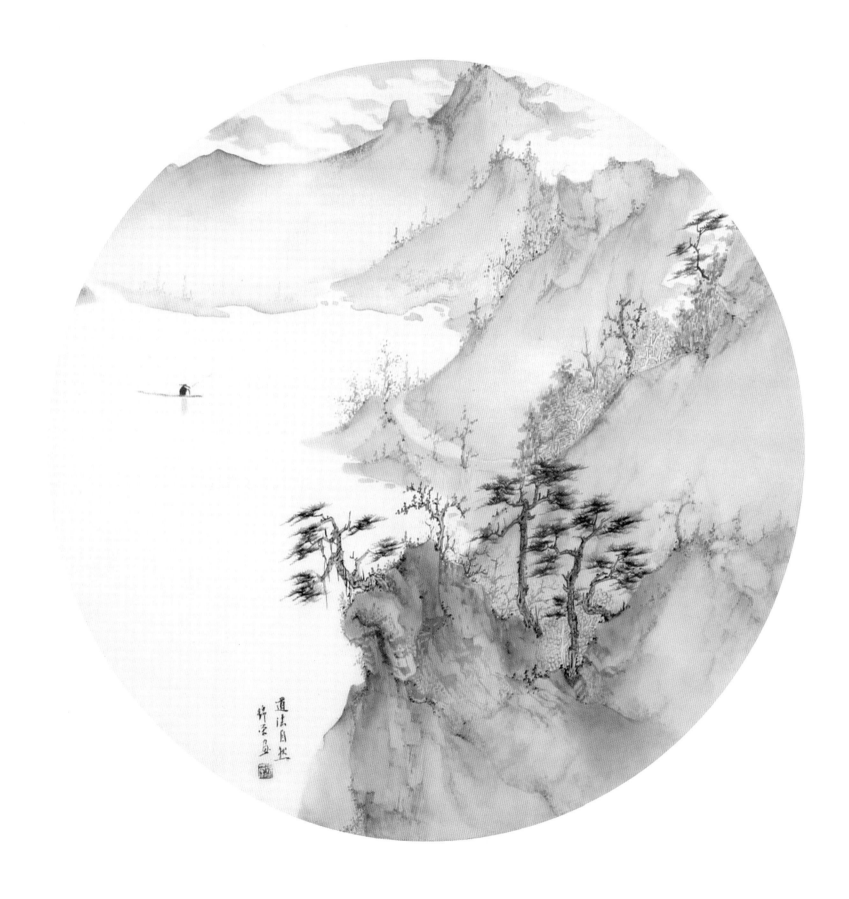

道法自然　33×33cm

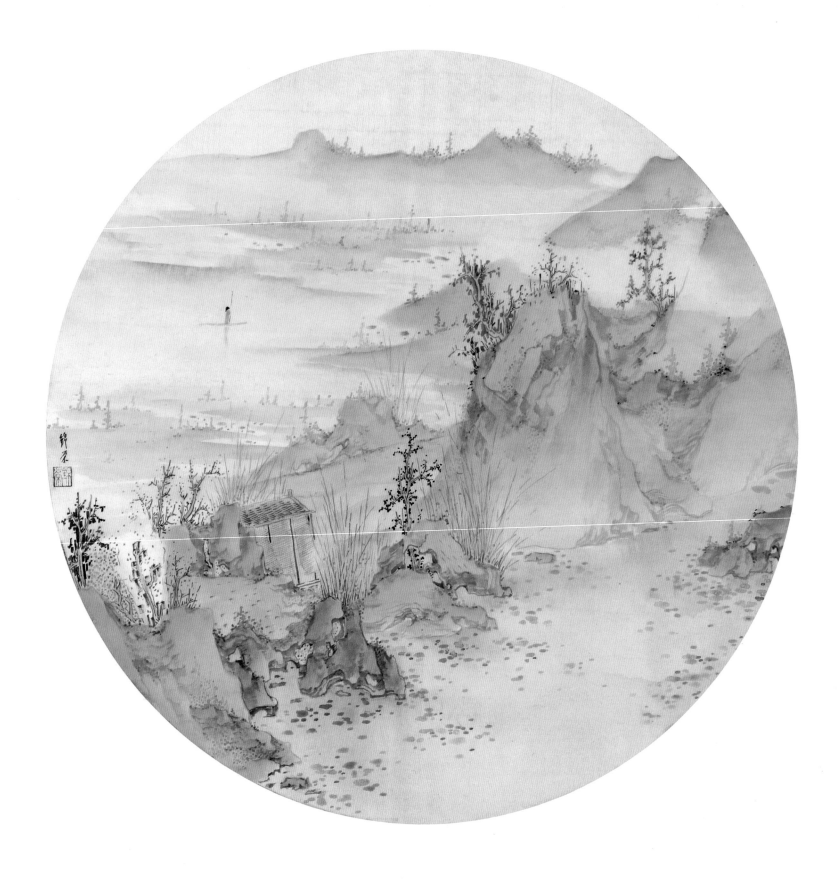

清梦落潇湘　33×33cm

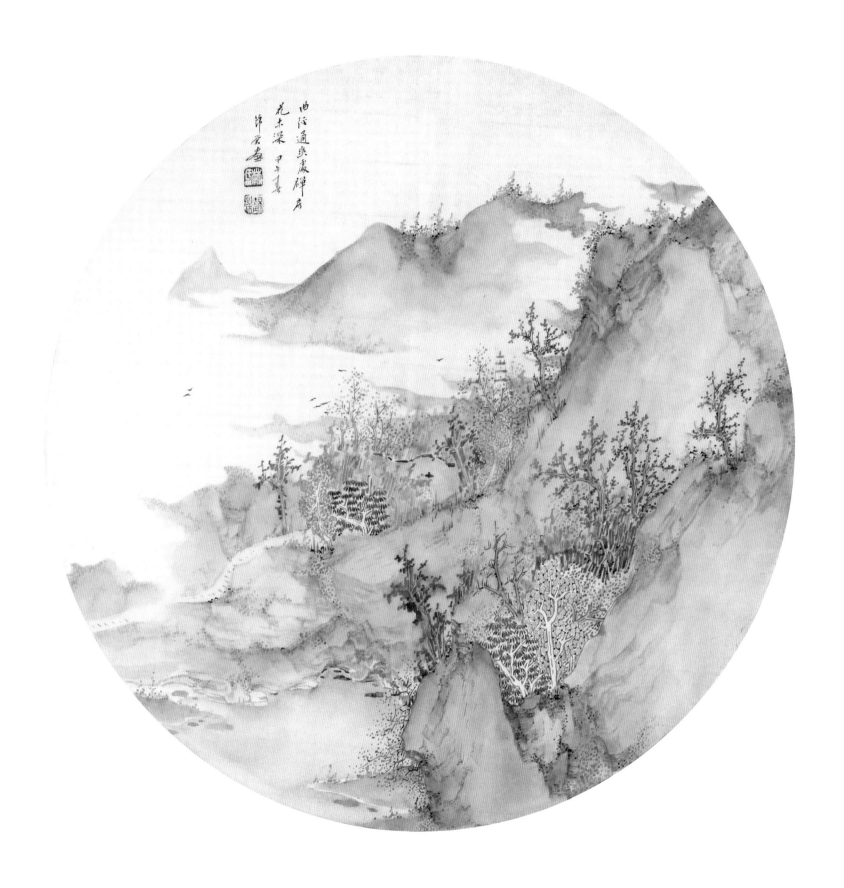

禅房花木深　33×33cm

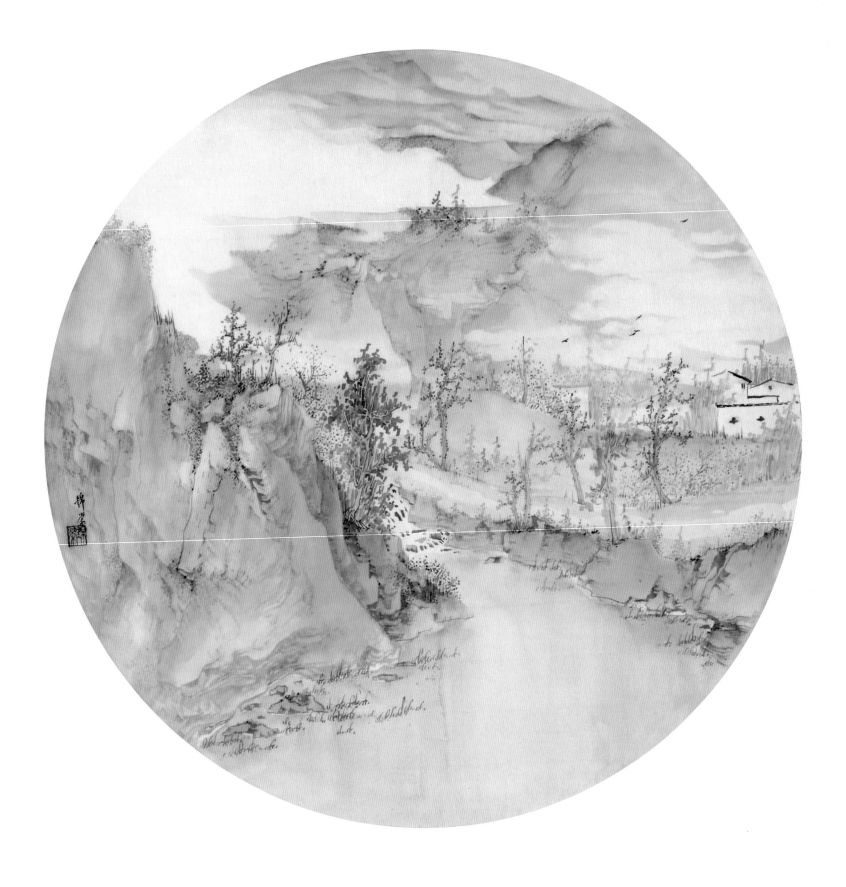

山岚荡作云　33×33cm

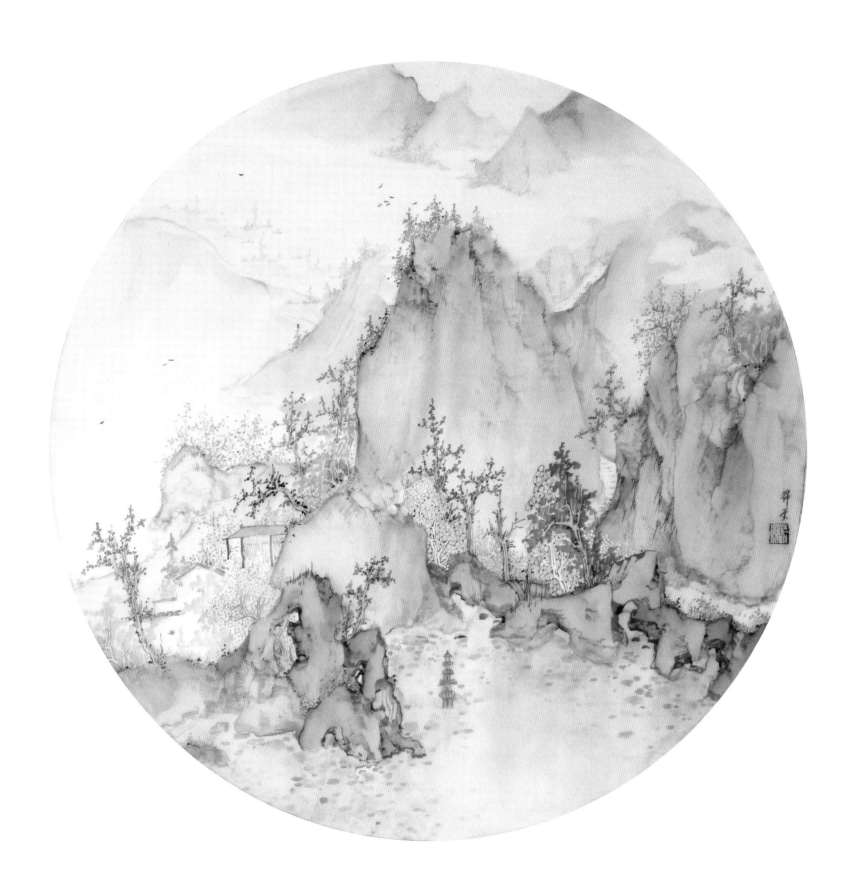

古韵新腔 33×33cm

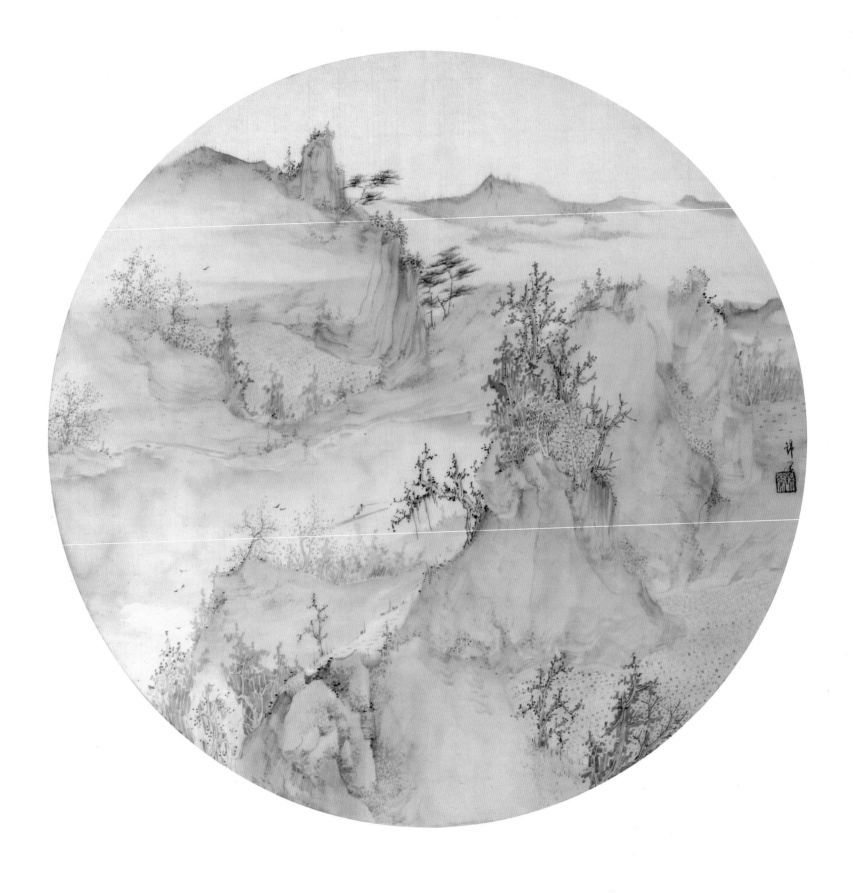

一枝柔橹破江烟　33×33cm

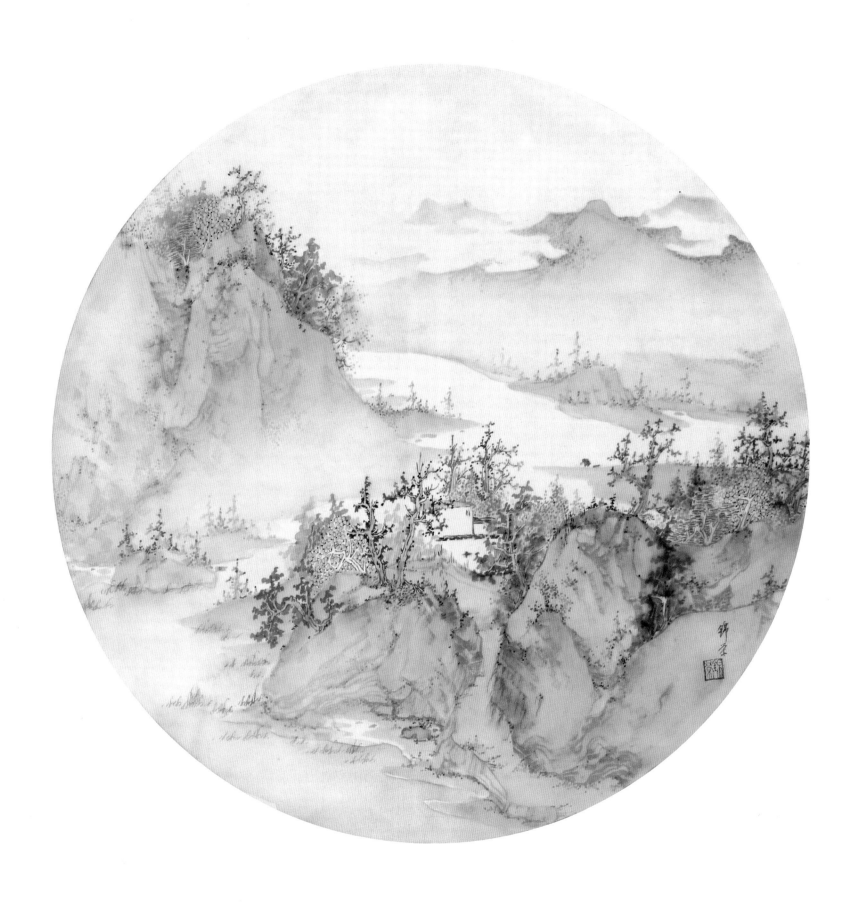

纵横一川水　33×33㎝

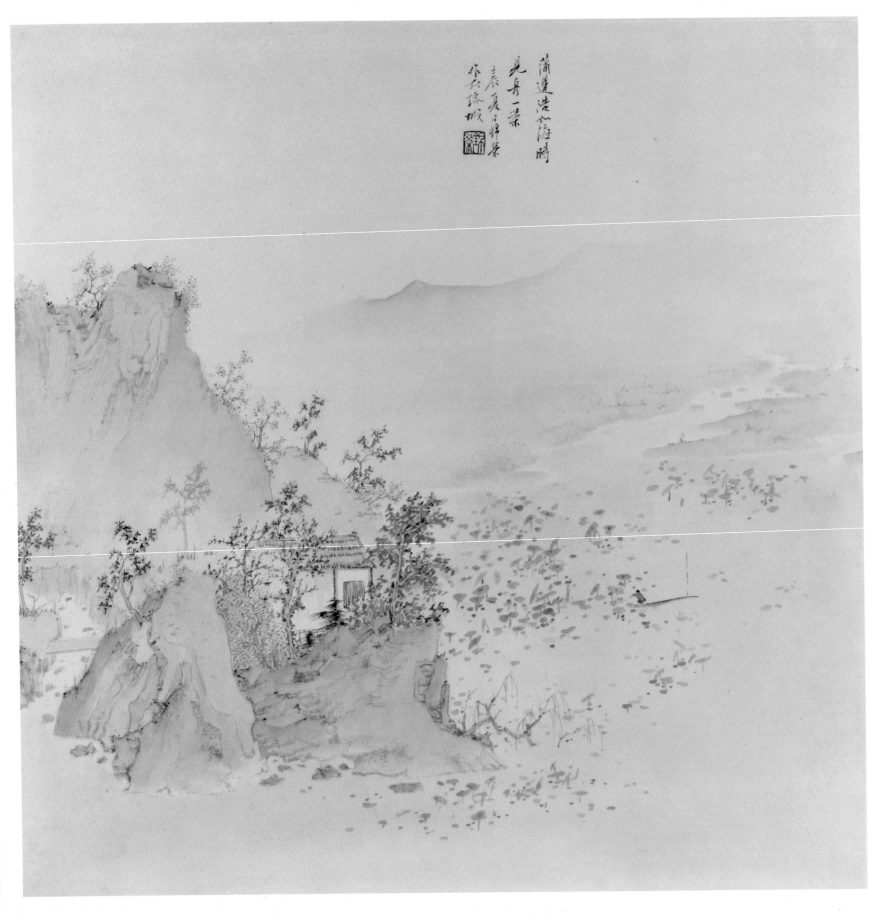

蒲莲浩於海時
光舟一葉
辰夏日錦荣
作於琼城

在水伊人　33×33cm

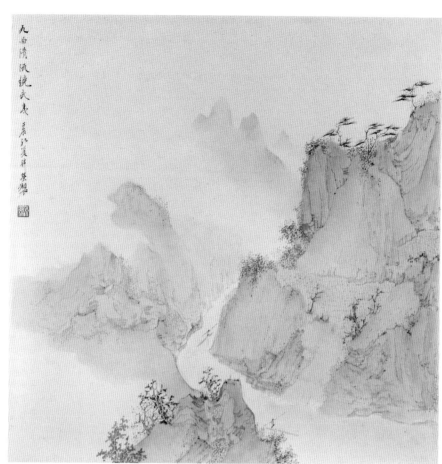

九曲清流绕武夷　33×33cm

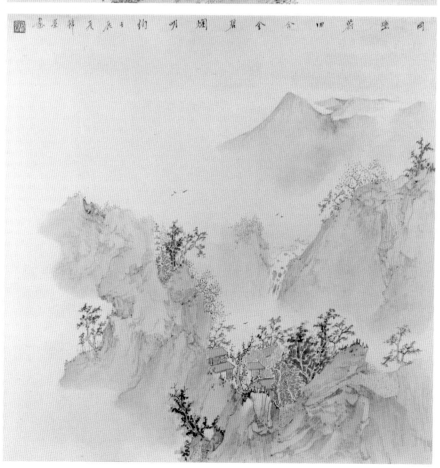

金碧灿明绚　33×33cm

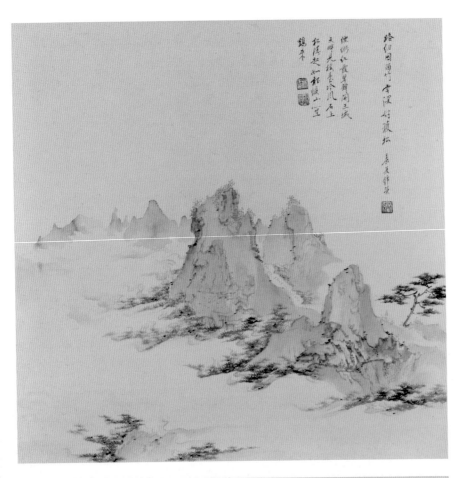

云深好护松　33×33cm

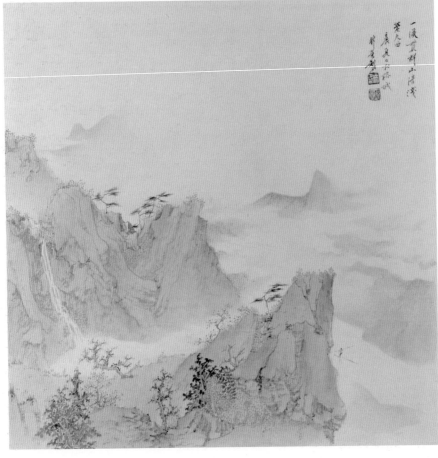

清浅萦九曲　33×33cm

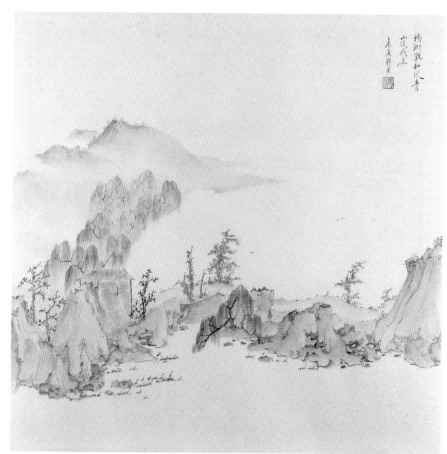

水木清华　33×33cm

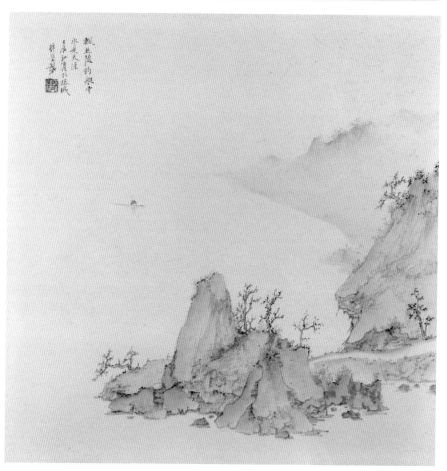

胸中造物自幽闲　33×33cm

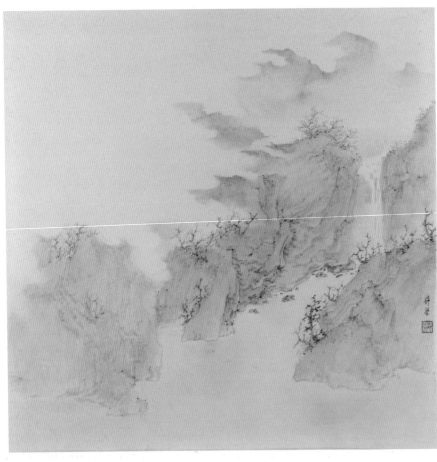

问春来几日　33×33cm

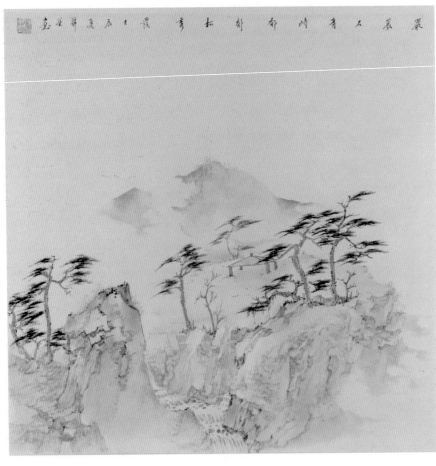

妙在澄怀　33×33cm

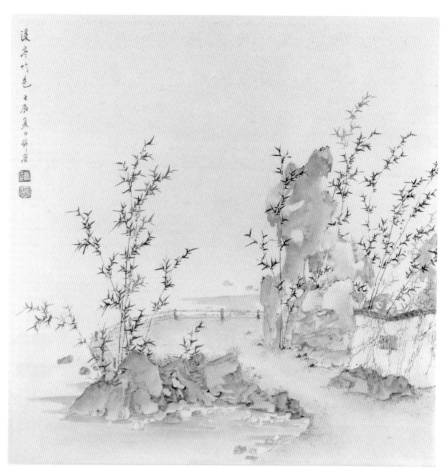

溪亭竹色　33×33㎝

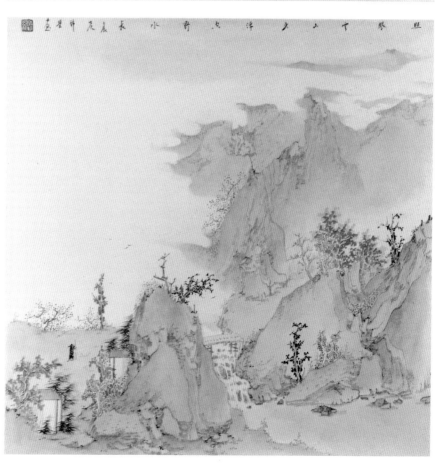

浮空野水长　33×33㎝

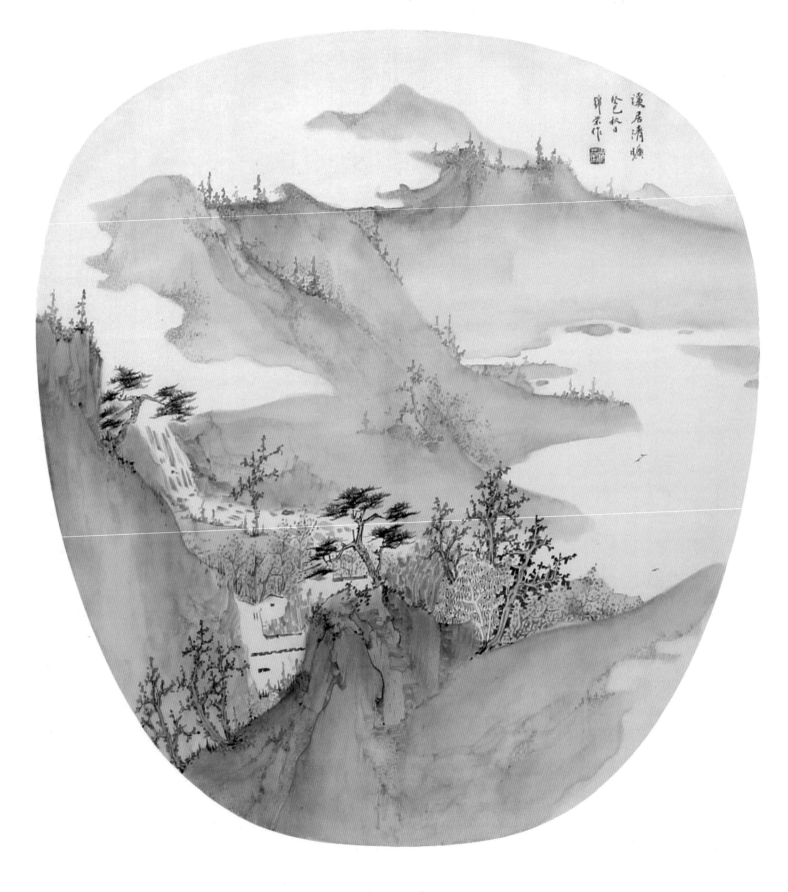

溪居清旷　30×33cm

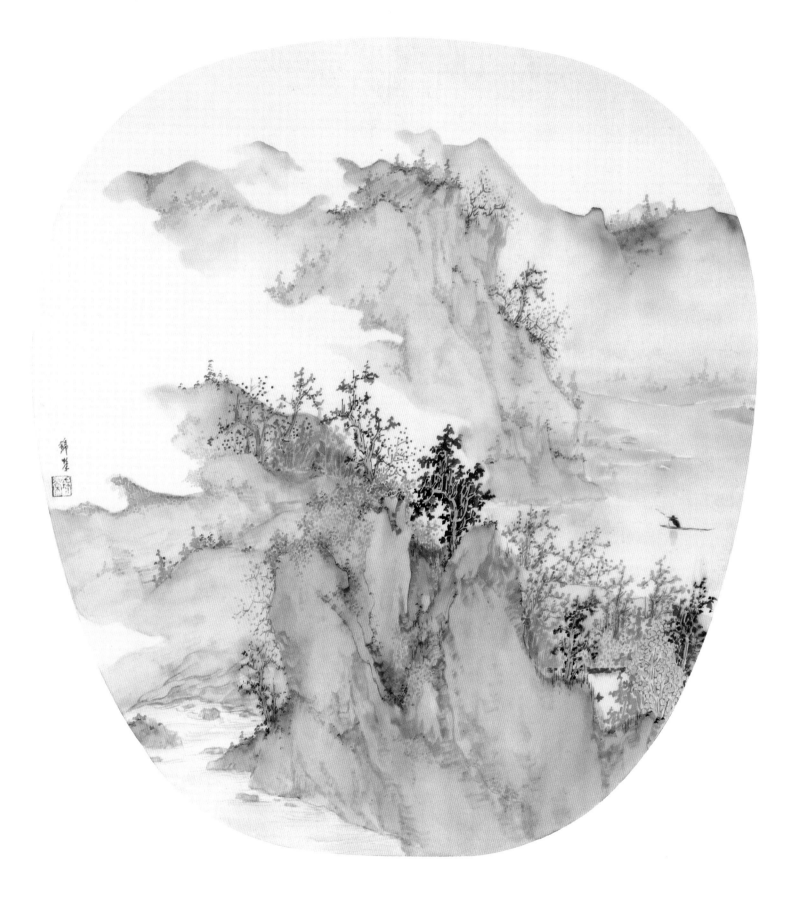

无为　30×33cm

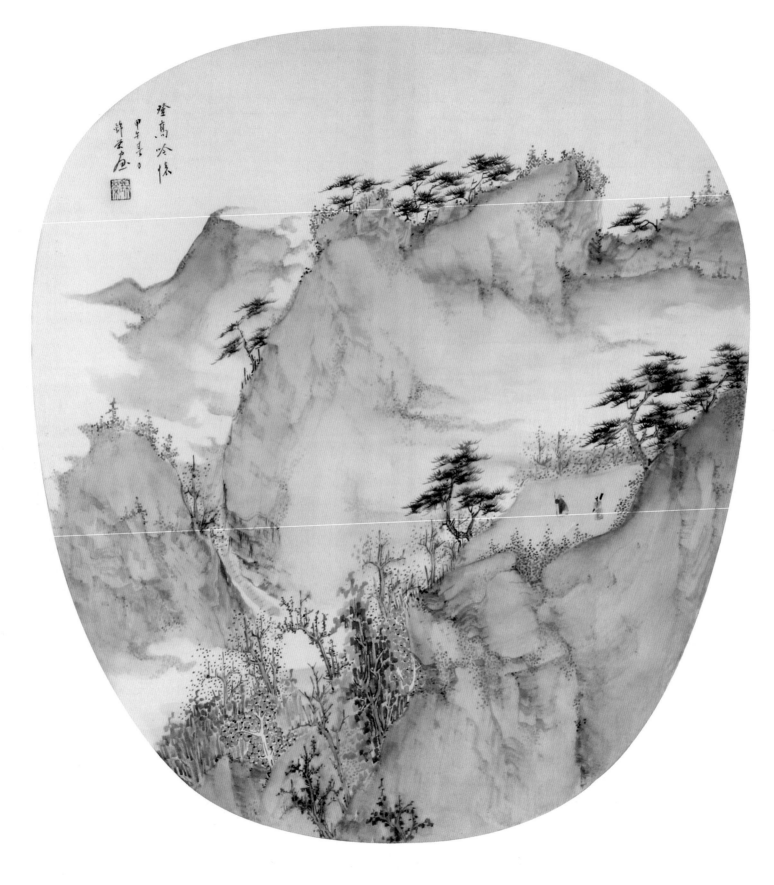

登高吟怀　30×33cm

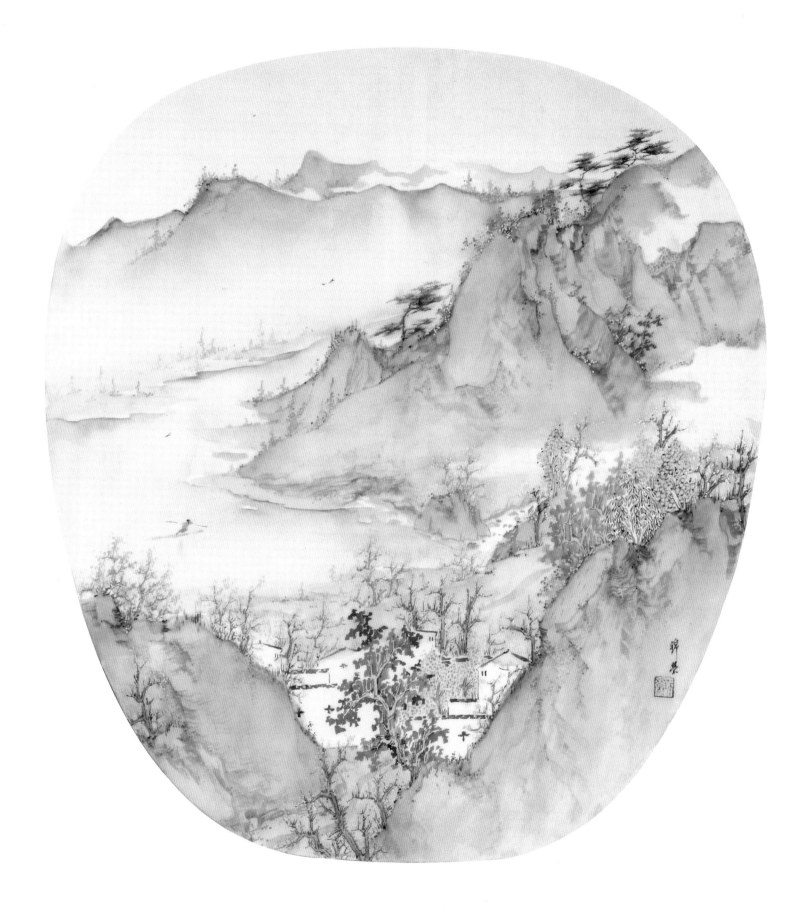

摇动春情　30×33cm

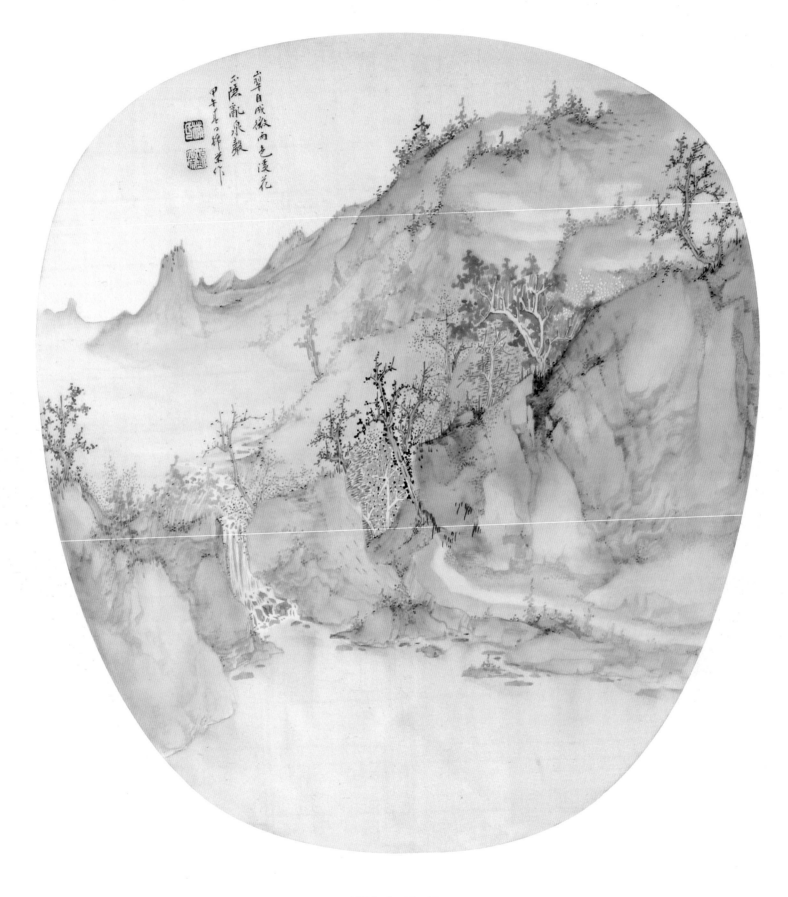

山翠自成　30×33cm

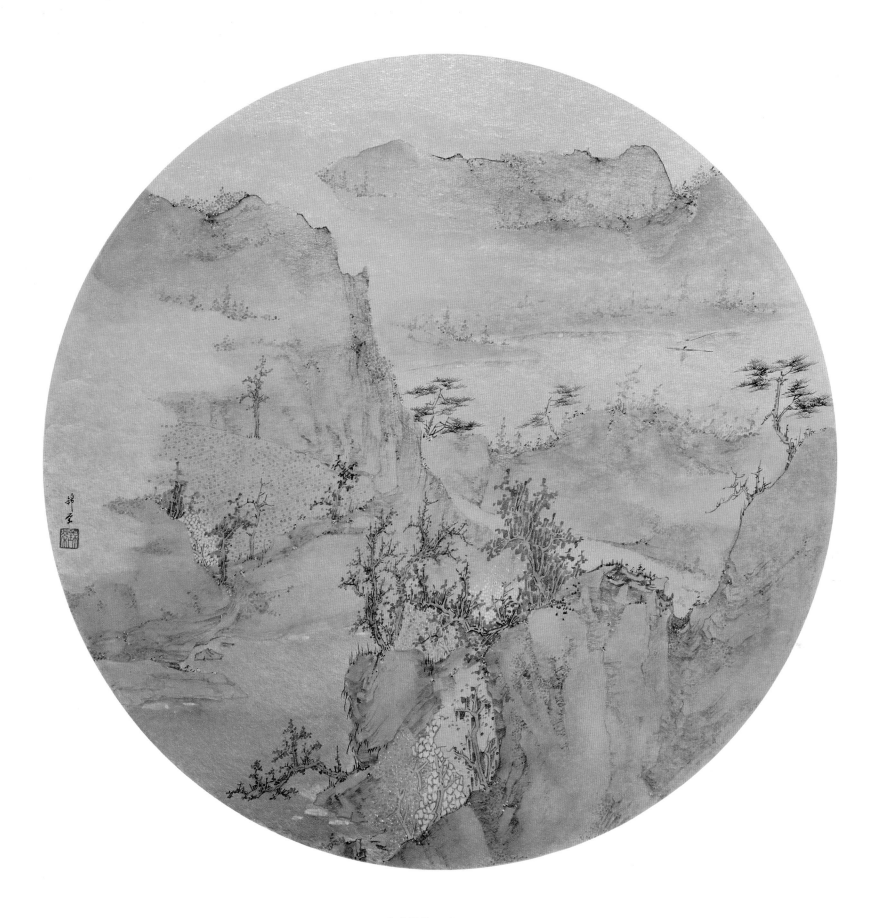

心文秀发　30×33cm

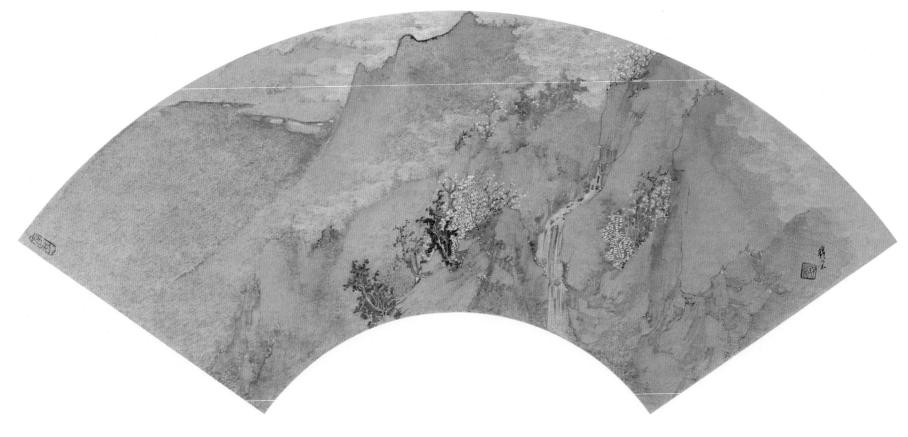

金笺扇面 21×46cm

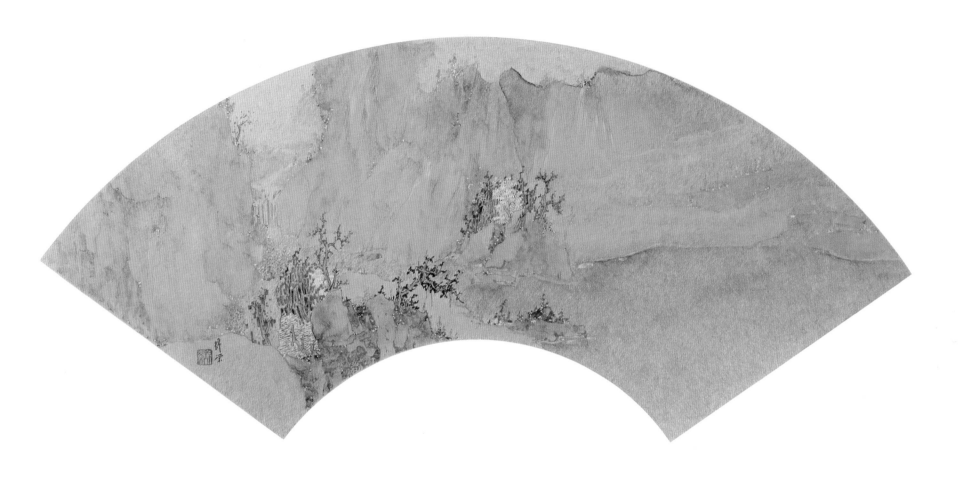

金笺扇面　21×46cm

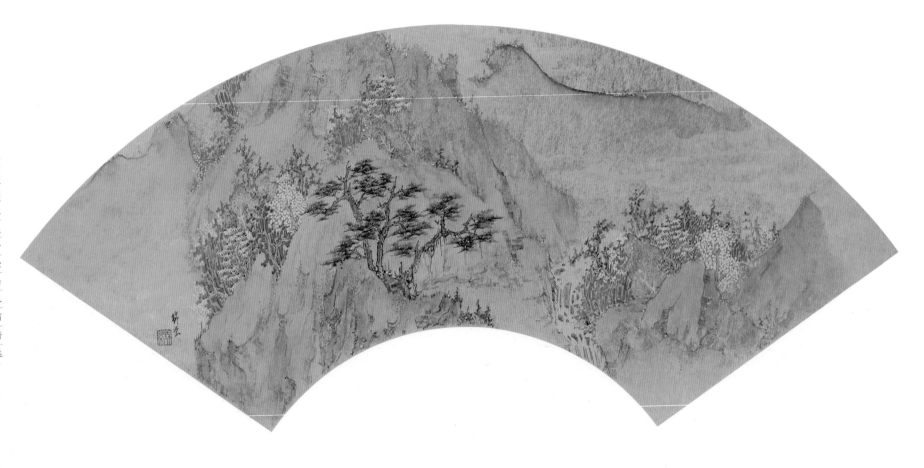

金笺扇面　21×46cm

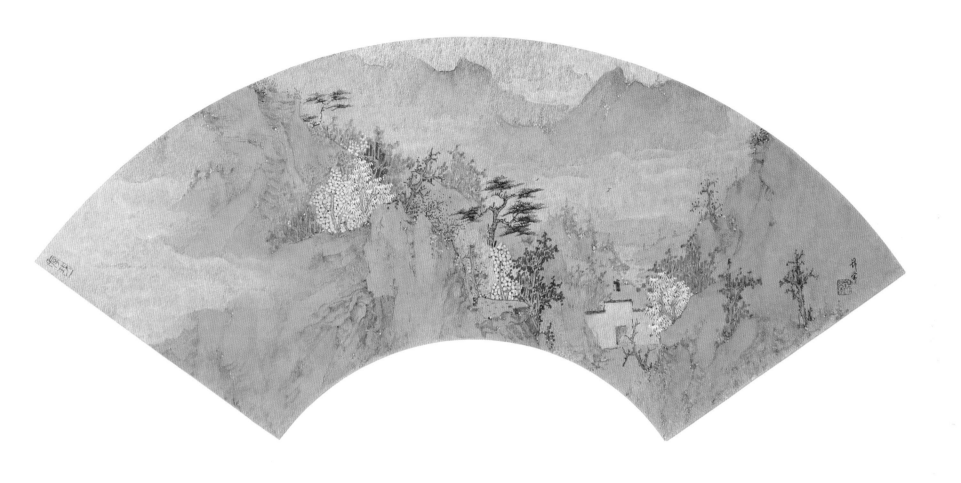

金笺扇面　21×46cm

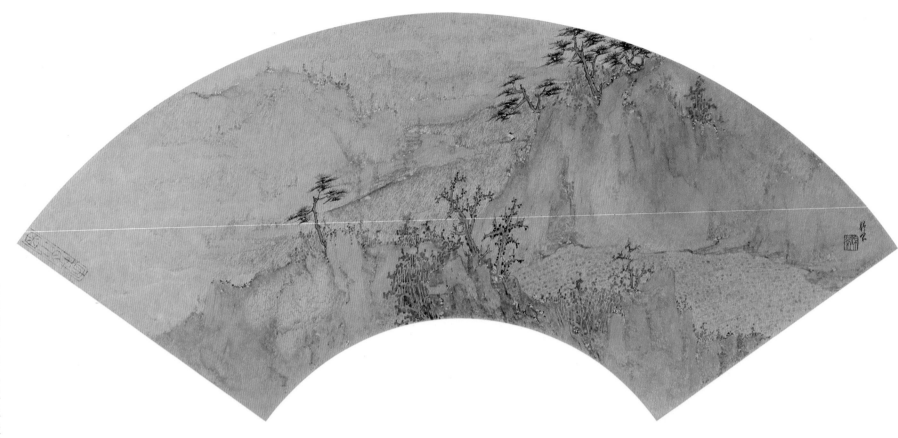

扇面山水·一　21×46cm

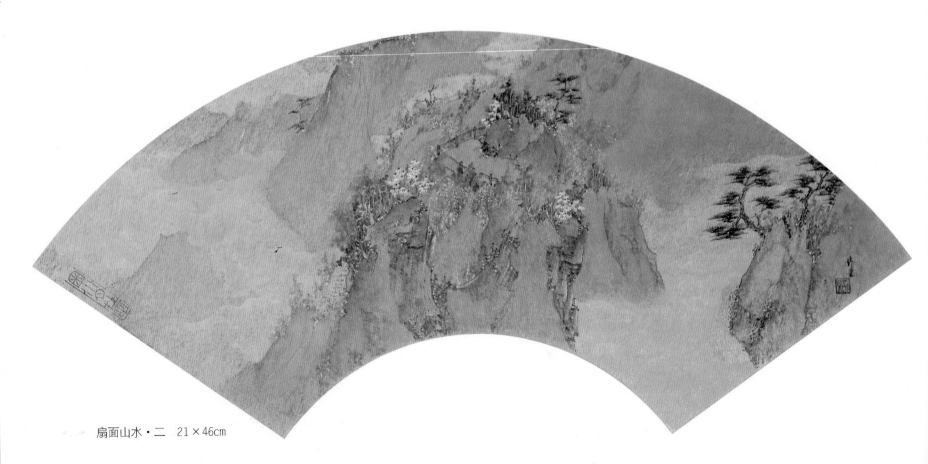

扇面山水·二　21×46cm

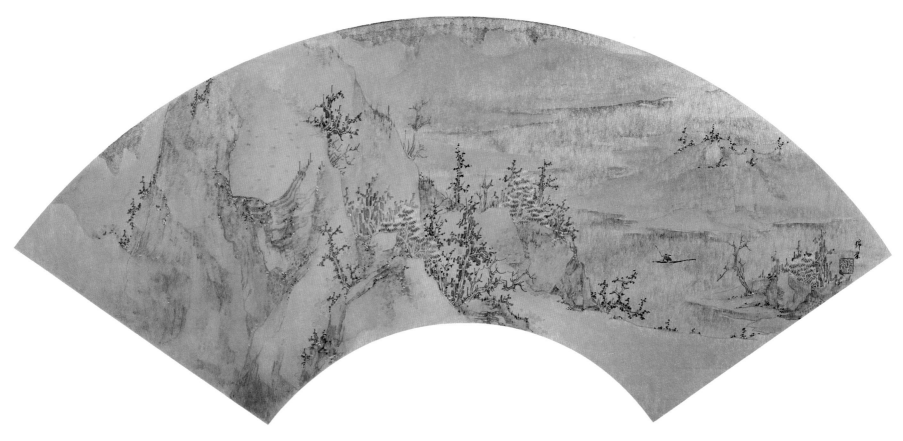

扇面山水・三　21×46cm

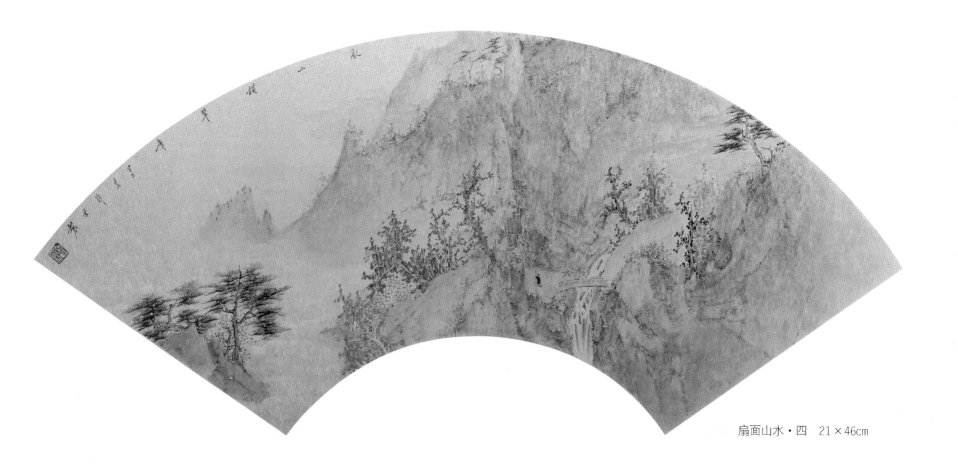

扇面山水・四　21×46cm

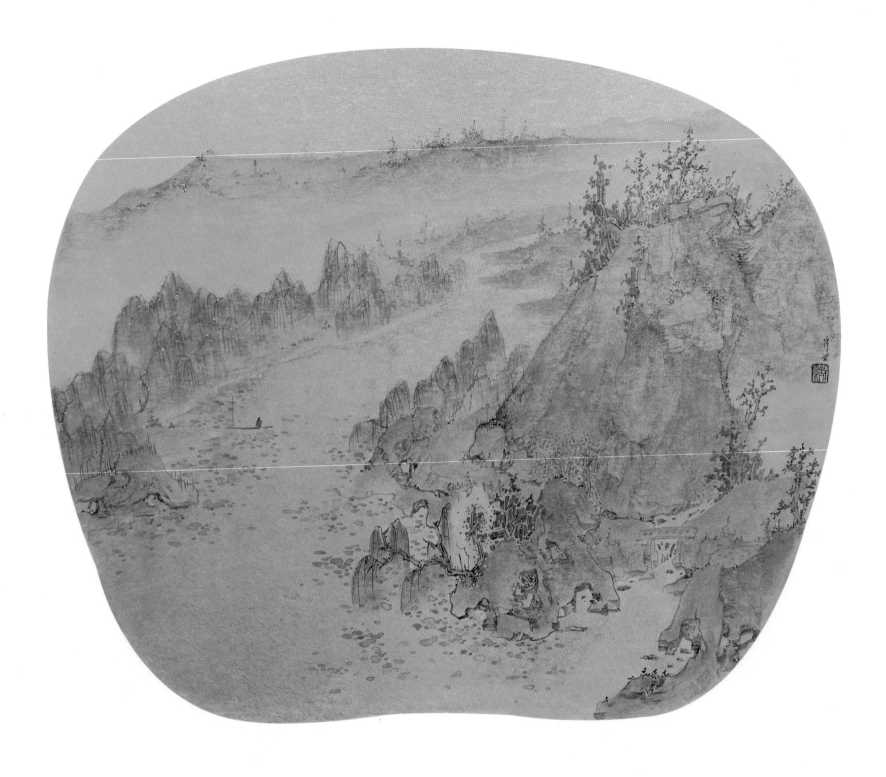

游女唱江南　38×40cm

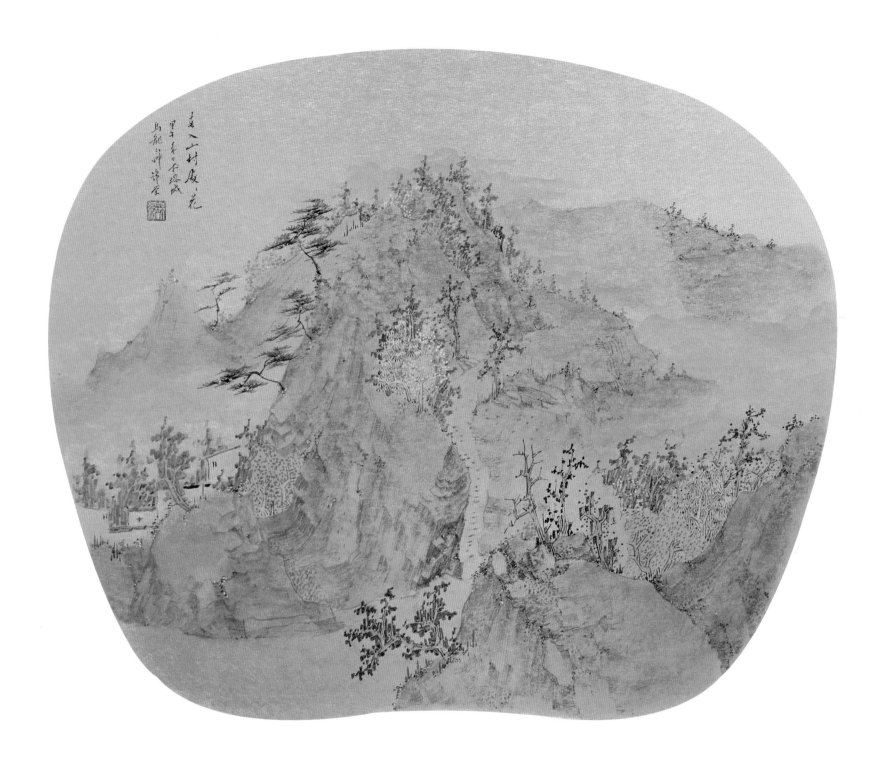

春入山村处处花　38×40cm

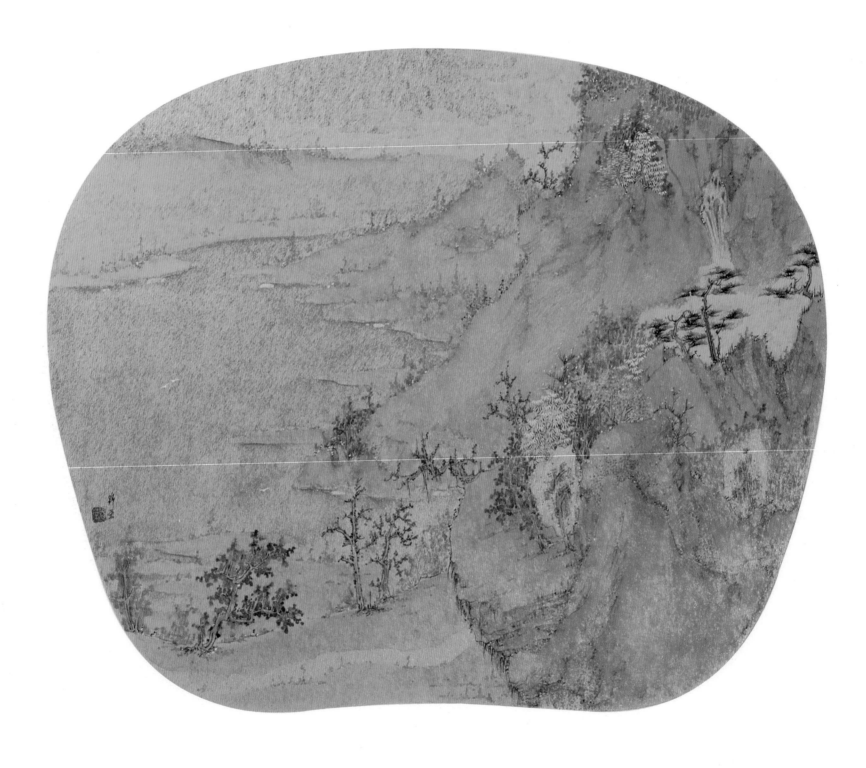

造物情意浓　38×40cm

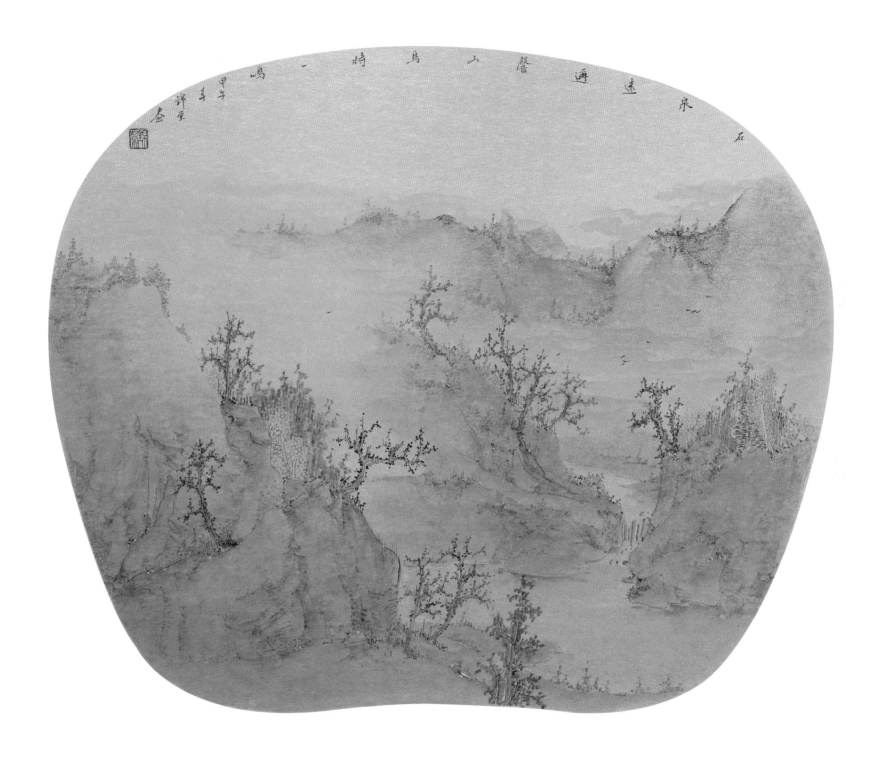

山何无语泉何语　38×40cm

图书在版编目·（CIP）数据

林锦荣唯美青绿山水画精选 / 林锦荣著. —— 福州 ：
福建美术出版社，2014.6
ISBN 978—7—5393—3107—2

Ⅰ.①林… Ⅱ.①林… Ⅲ.①山水画－作品集－中国
－现代 Ⅳ.①J222.7

中国版本图书馆CIP数据核字(2014)第110399号

责任编辑：沈益群　郑婧
版式设计：王福安/三立方设计

唯美青绿山水画精选·林锦荣

出版发行：海峡出版发行集团
　　　　　福建美术出版社
社　　址：福州市东水路76号16层（邮编：350001）
服务热线：0591—87620820 （发行部） 87533718（总编办）
经　　销：福建新华发行集团有限责任公司
印　　刷：福州德安彩色印刷有限公司
开　　本：889×1194mm 1/12
印　　张：5
印　　次：2014年6月第1版第1次印刷
印　　数：0001－3000
书　　号：ISBN 978—7—5393—3107—2
定　　价：50.00元